JAEWON 14 ARTBOOK

고흐의 수채화

도서출판
재원

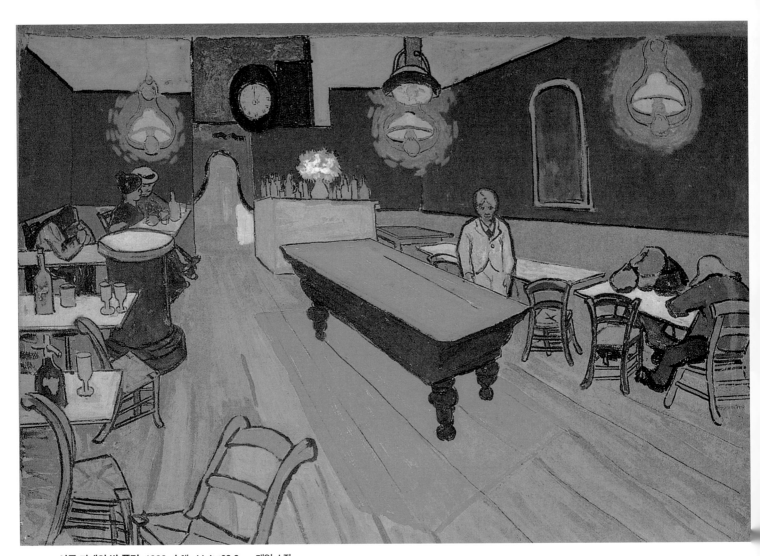

아를 카페의 밤 풍경, 1888, 수채, 44.4×63.2cm, 개인 소장

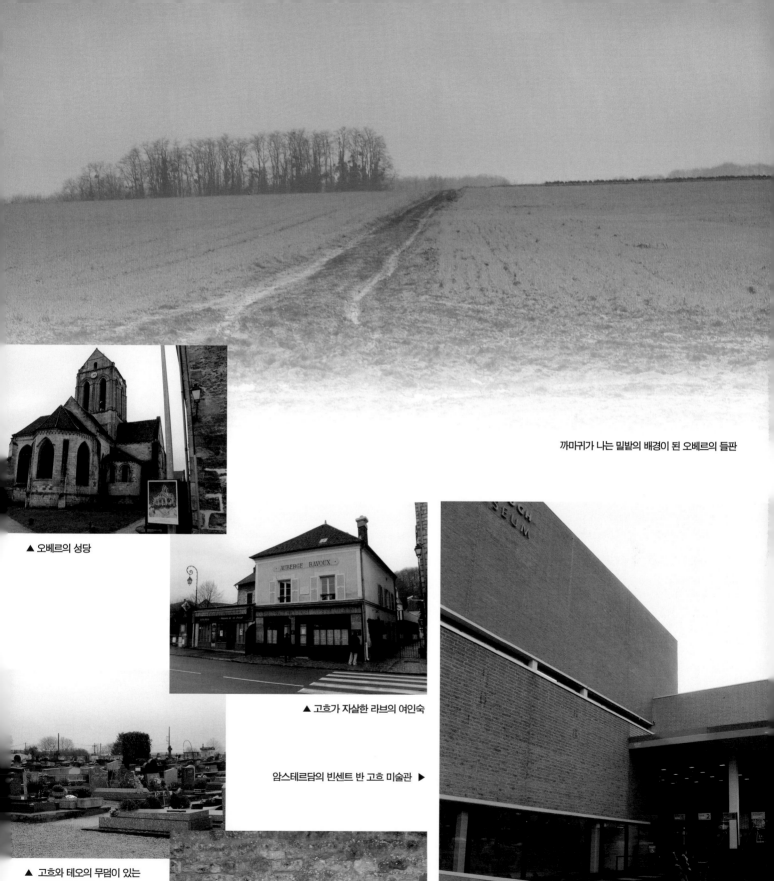

까마귀가 나는 밀밭의 배경이 된 오베르의 들판

▲ 오베르의 성당

▲ 고흐가 자살한 라브의 여인숙

암스테르담의 빈센트 반 고흐 미술관 ▶

▲ 고흐와 테오의 무덤이 있는
오베르의 공동묘지

고흐와 테오의 묘비 ▶

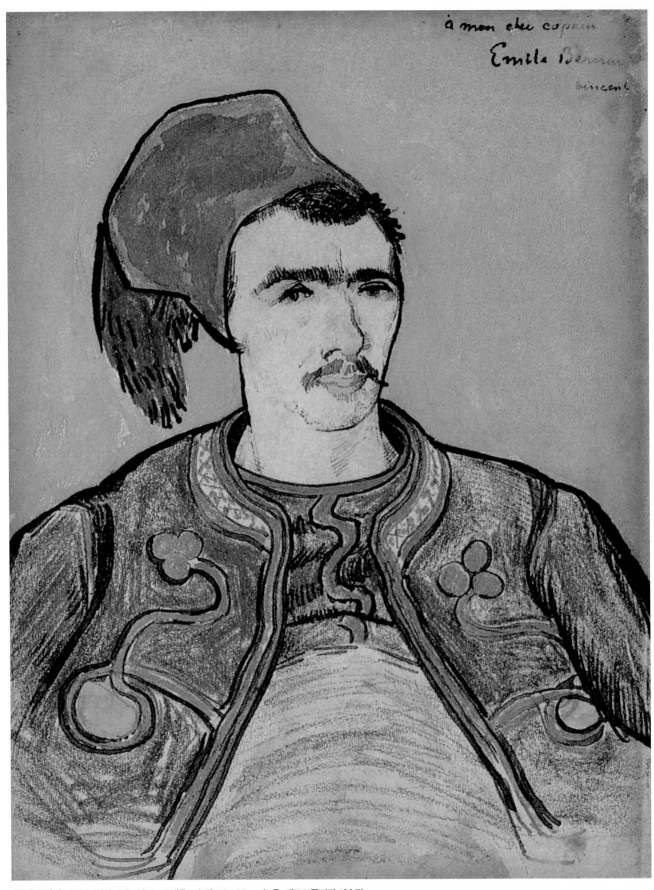

주아브 병사, 1888, 연필 · 펜 · 잉크 · 크레용 · 수채, 30×23cm, 뉴욕, 메트로폴리탄 미술관

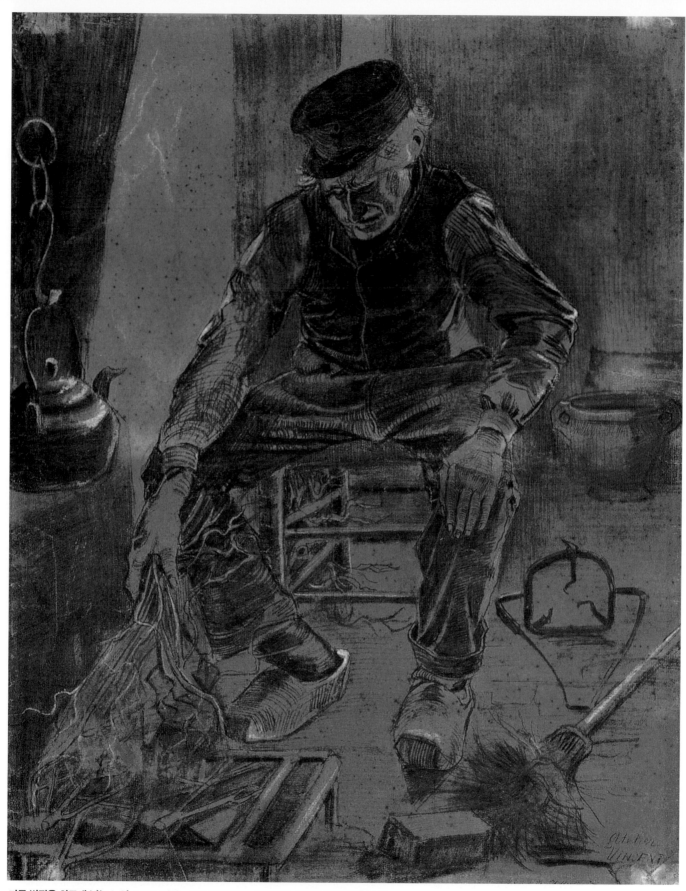

마른 볏짚을 화로에 넣는 노인, 1881, 연필 · 초크, 56×45cm, 오테를로, 크뢸러 뮐러 국립미술관

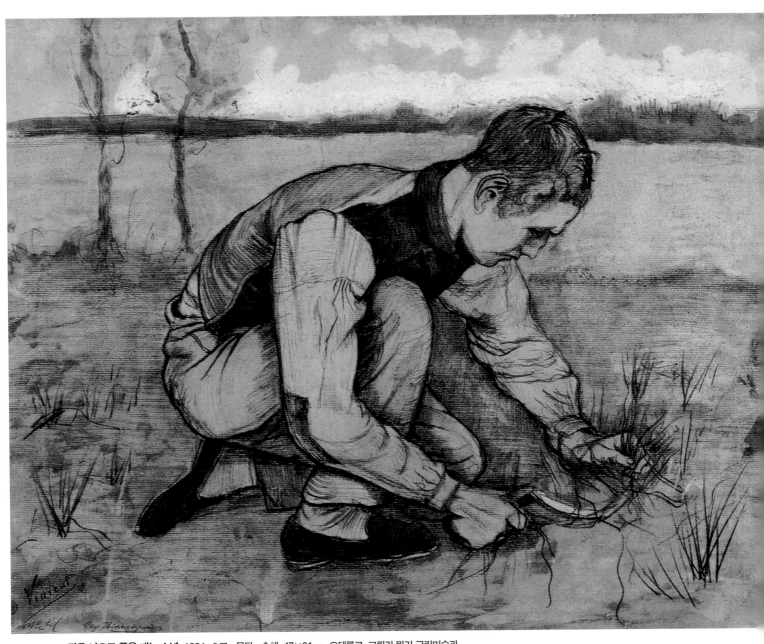

작은 낫으로 풀을 베는 소년, 1881, 초크 · 목탄 · 수채, 47×61cm, 오테를로, 크뢸러 뮐러 국립미술관

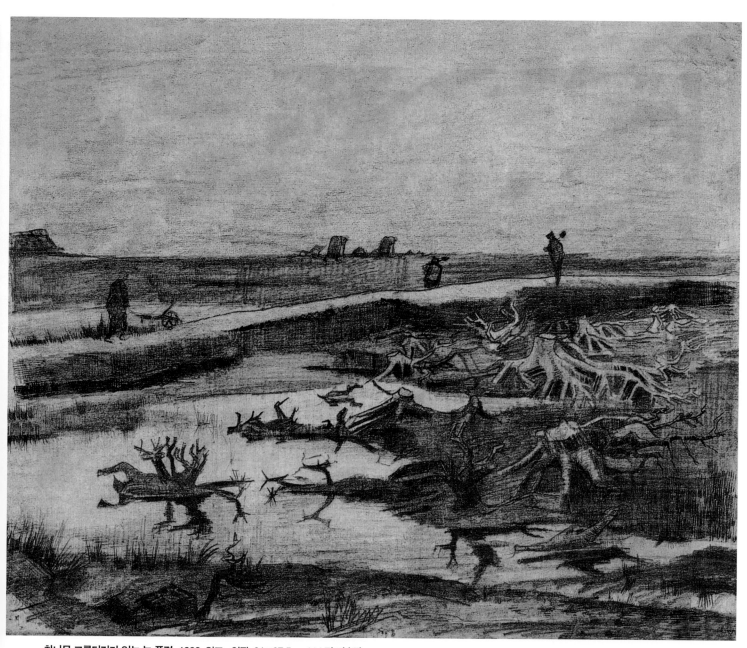

참나무 그루터기가 있는 늪 풍경, 1883, 잉크 · 연필, 31×37.5cm, 보스턴 미술관

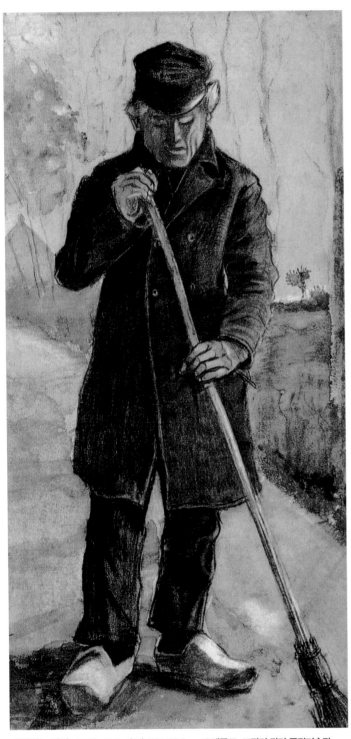

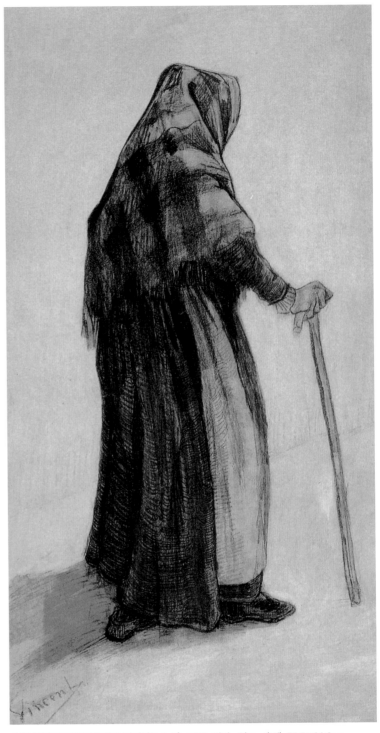

비질하는 남자, 1881, 초크 · 수채, 55×27.5cm, 오테를로, 크뢸러 뮐러 국립미술관

솔을 두르고 지팡이를 짚고 걸어가는 노파, 1882, 연필 · 잉크 · 수채, 57.5×31.9cm, 암스테르담, 빈센트 반 고흐 미술관

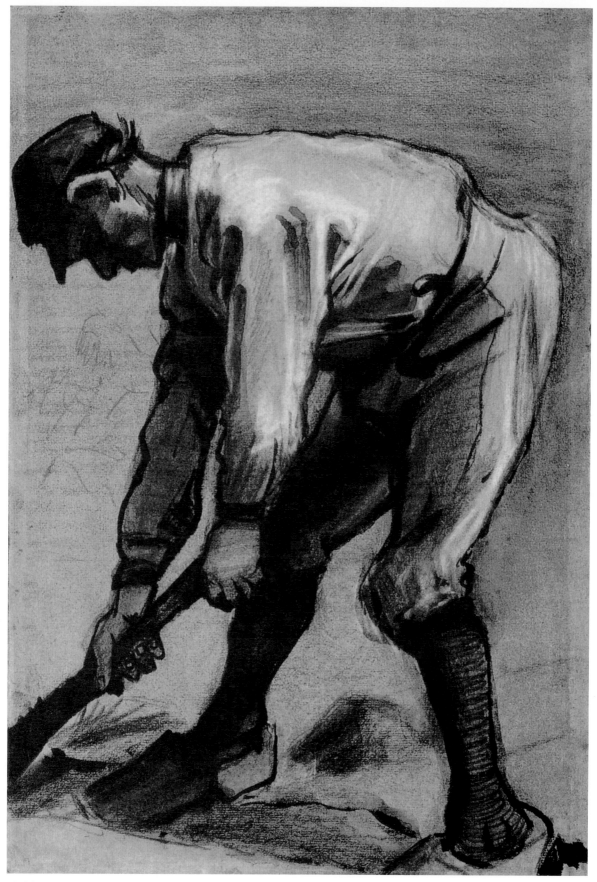

삽질하는 사람, 1883, 초크 · 잉크 · 수채, 43.7×30.2cm, 암스테르담, 빈센트 반 고흐 미술관

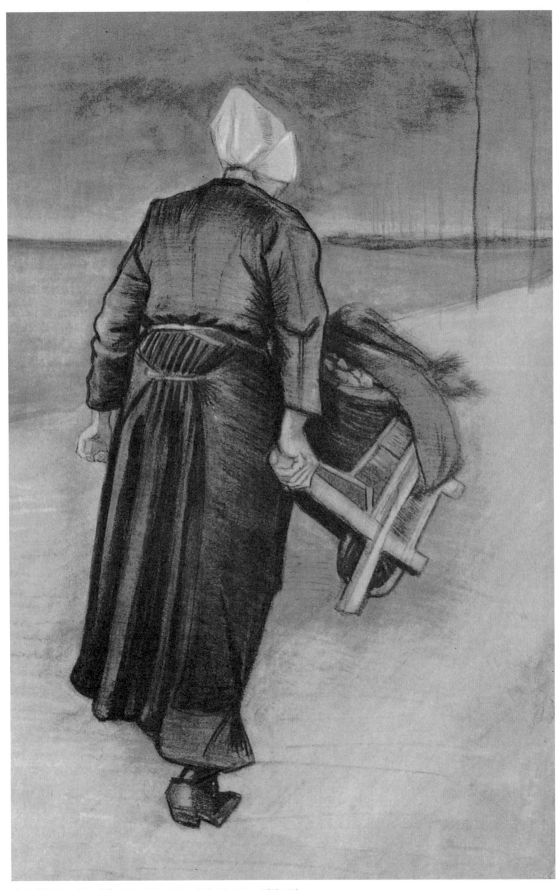

손수레를 밀고 가는 여인, 1883, 연필 · 초크 · 수채, 67×45cm, 개인 소장

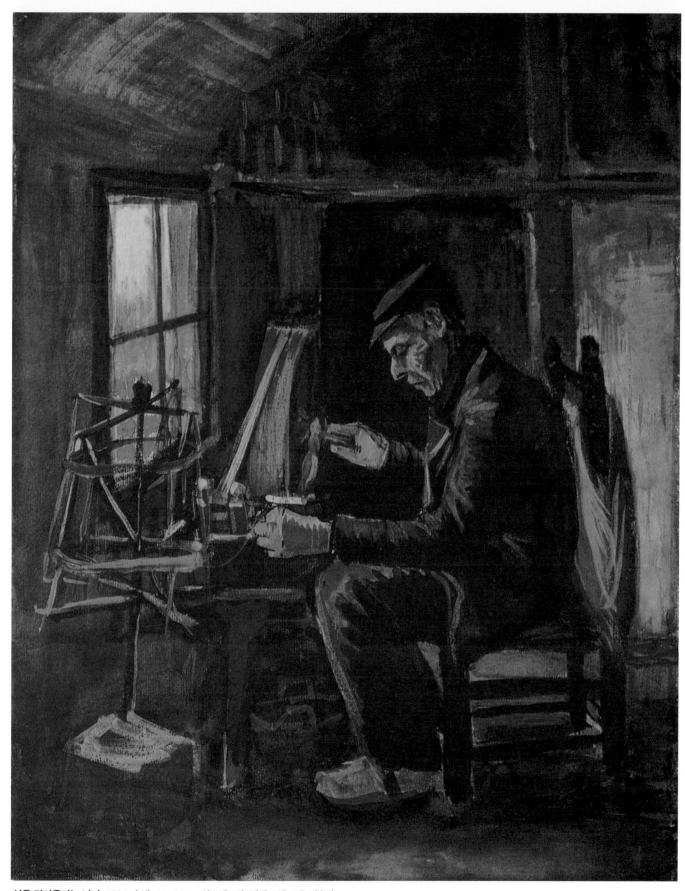

실을 감아올리는 남자, 1884, 수채, 44×34cm, 암스테르담, 빈센트 반 고흐 미술관

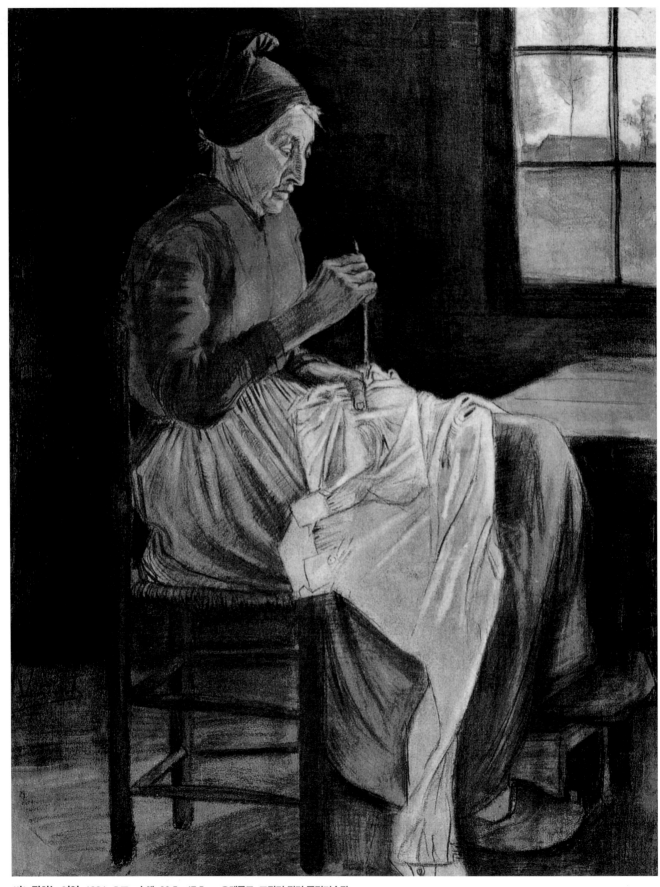

바느질하는 여인, 1881, 초크·수채, 62.5×47.5cm, 오테를로, 크뢸러 뮐러 국립미술관

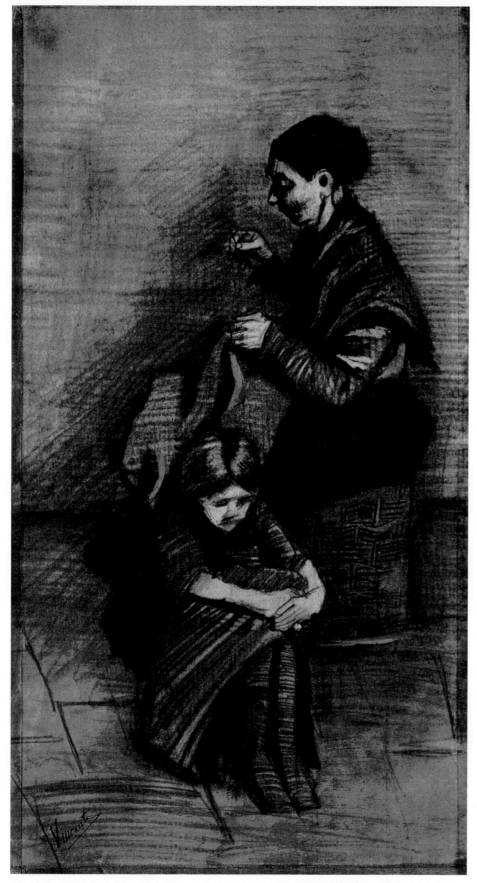

바느질하는 시엔과 소녀, 1883, 목탄 · 잉크 · 수채, 55.5×29.9cm, 암스테르담, 빈센트 반 고흐 미술관

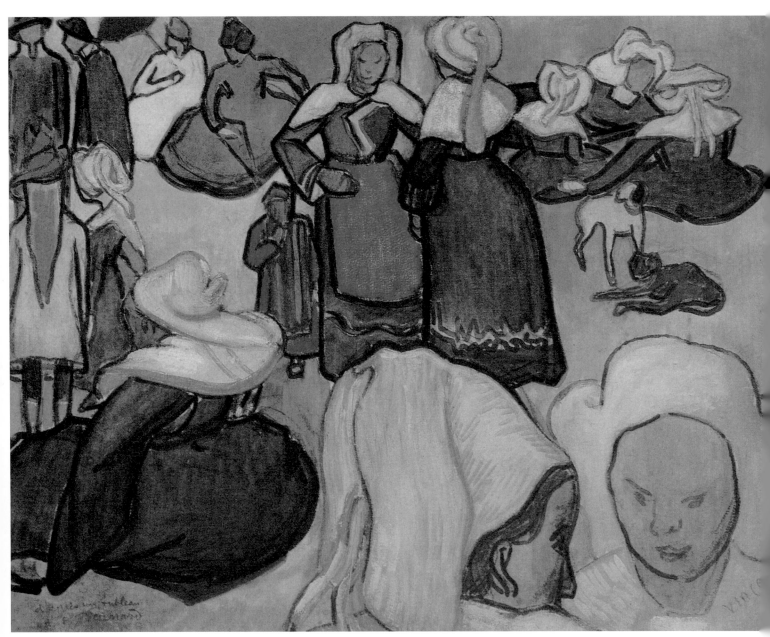

브르타뉴 여자와 아이들(에밀 베르나르 그림 모사), 1888, 연필 · 수채, 47.5×62cm, 밀라노 현대미술관

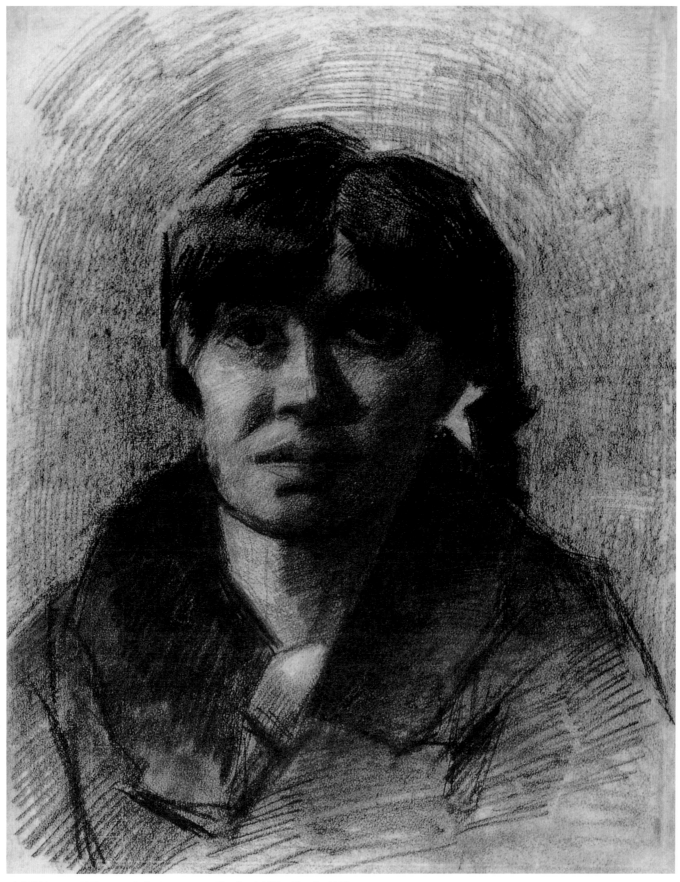

여자 초상, 1886, 연필 · 초크 · 수채, 50.7×39.4cm, 암스테르담, 빈센트 반 고흐 미술관

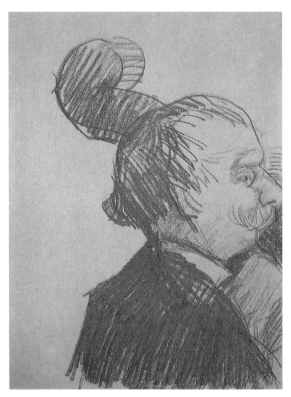

더블베이스 연주자, 1886, 초크, 34.8×25.8cm,
암스테르담, 빈센트 반 고흐 미술관

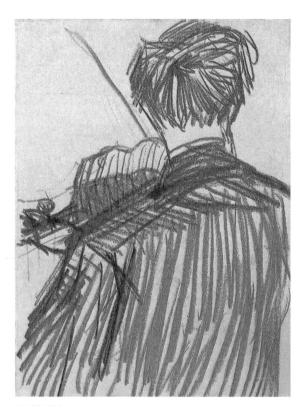

바이올리니스트, 1886, 초크, 34.9×25.8cm,
암스테르담, 빈센트 반 고흐 미술관

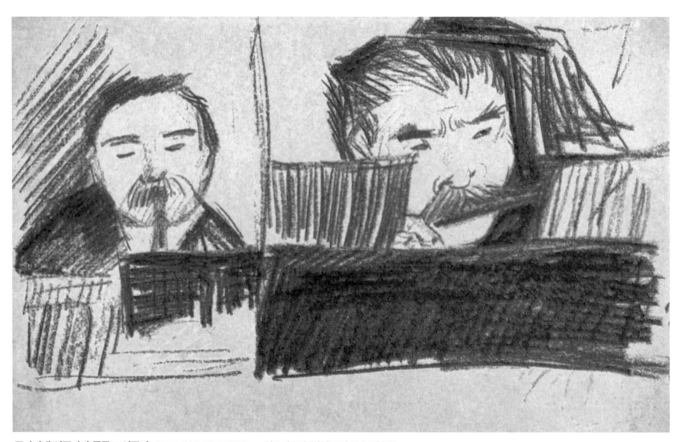

클라리넷 연주자와 플루트 연주자, 1886, 초크, 25.8×34.9cm, 암스테르담, 빈센트 반 고흐 미술관

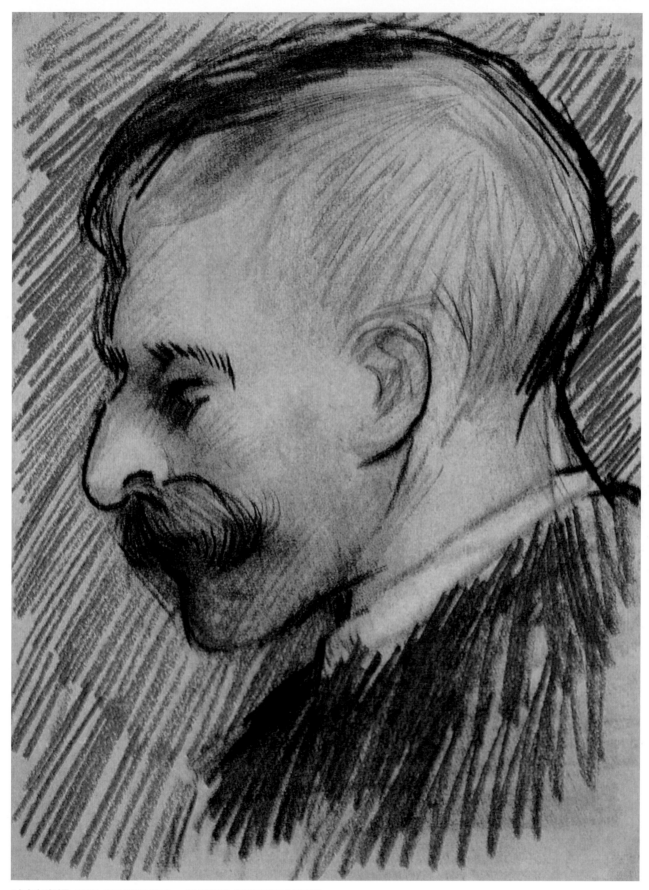

남자의 옆얼굴, 1886, 초크, 34.8×25.8cm, 암스테르담, 빈센트 반 고흐 미술관

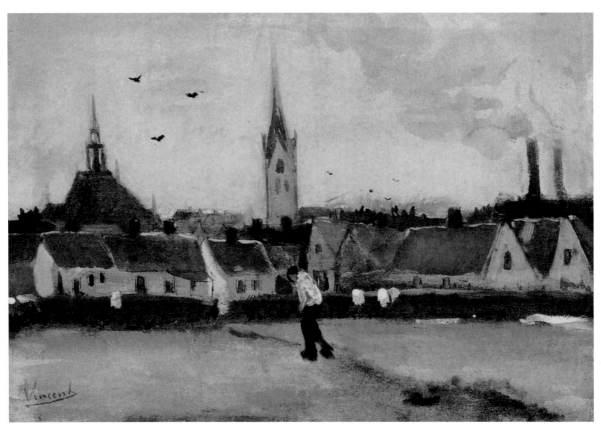

새로운 교회가 있는 헤이그 도시 풍경, 1882-1883, 수채 · 잉크, 24.5×35.5cm, 개인 소장

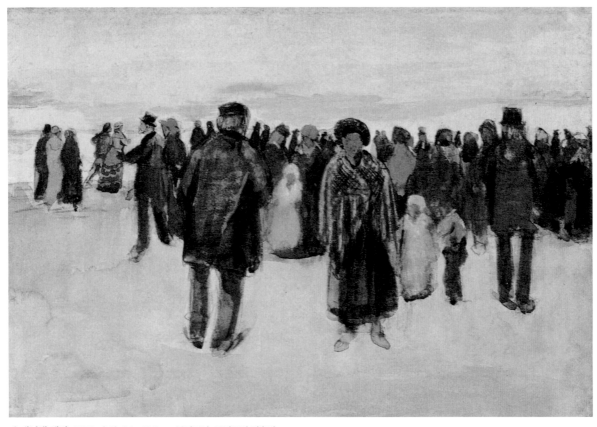

슈베닝겐 해변, 1882, 수채, 34×49.5cm, 볼티모어, 볼티모어 미술관

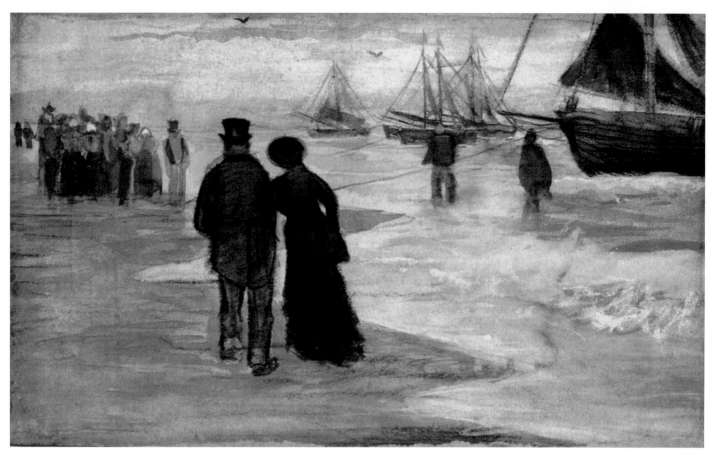

슈베닝겐 해변, 1882, 수채, 27×45cm, 개인 소장

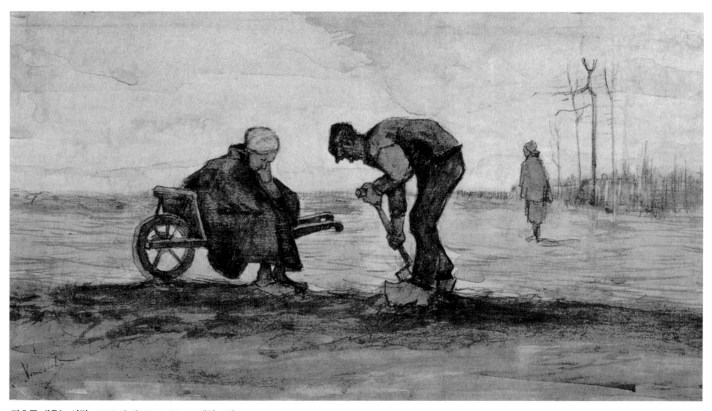

잡초를 태우는 사람, 1883, 수채, 19.4×36cm, 개인 소장

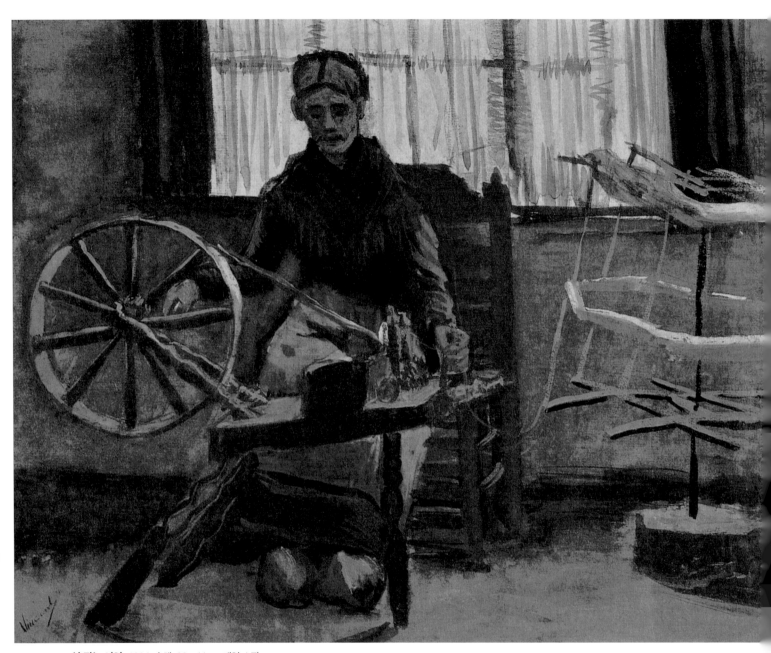

실 잣는 여인, 1884, 수채, 33×44cm, 개인 소장

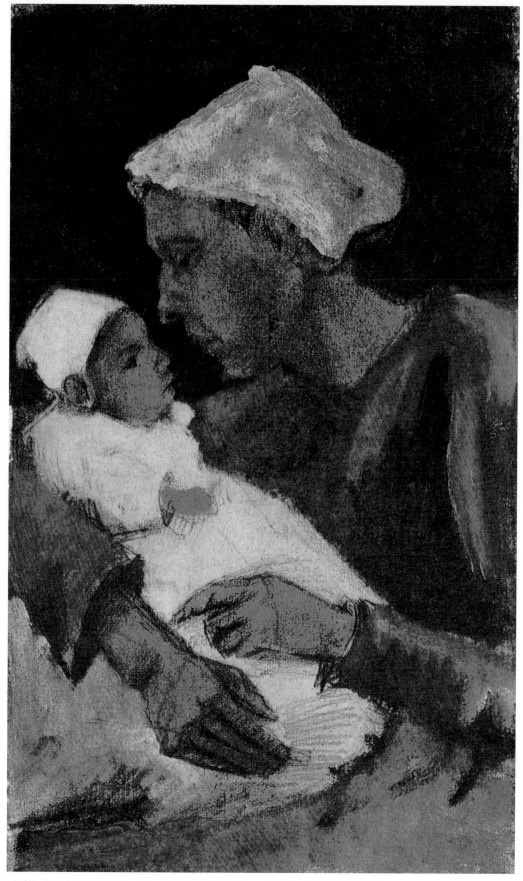

아기를 안은 여인, 1882, 연필 · 초크 · 잉크 · 수채, 40.5×24cm, 오테를로, 크뢸러 뮐러 국립미술관

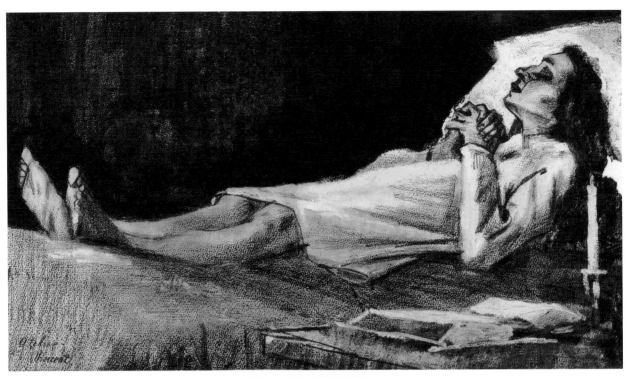

죽음에 임박한 여자, 1883, 연필 · 초크 · 수채, 35×62cm, 오테를로, 크륄러 뮐러 국립미술관

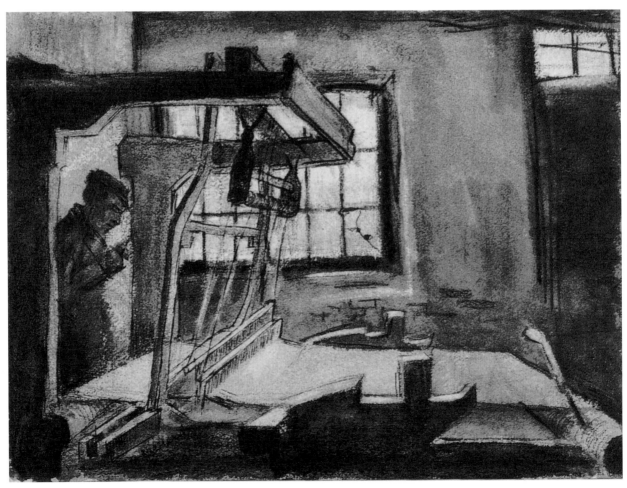

옷감 짜는 사람, 1883-1884, 연필 · 초크 · 잉크, 24.5×33.5cm, 오테를로, 크륄러 뮐러 국립미술관

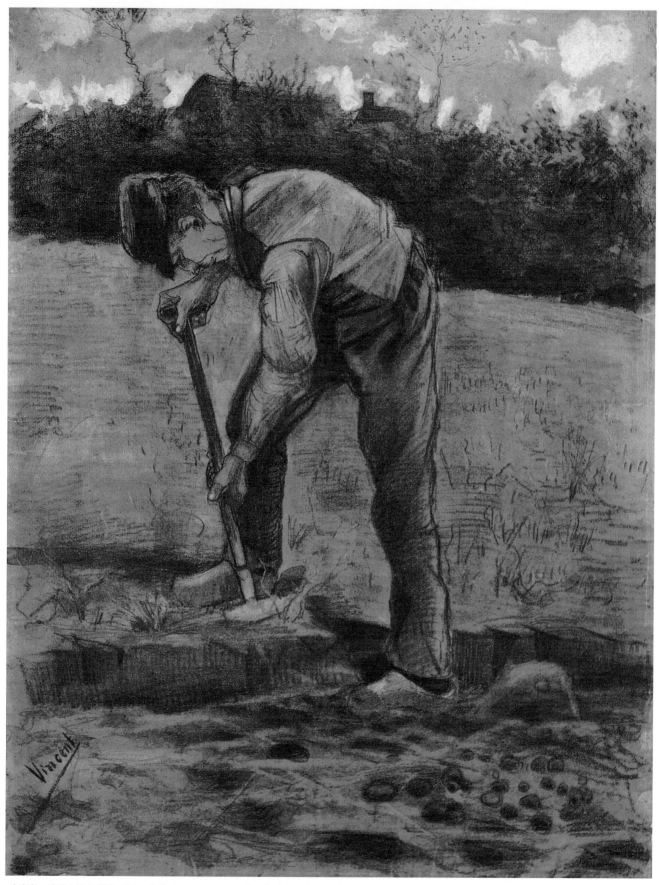

삽질하는 사람, 1881, 연필 · 초크 · 수채, 62×47.5cm, 암스테르담, 빈센트 반 고흐 미술관

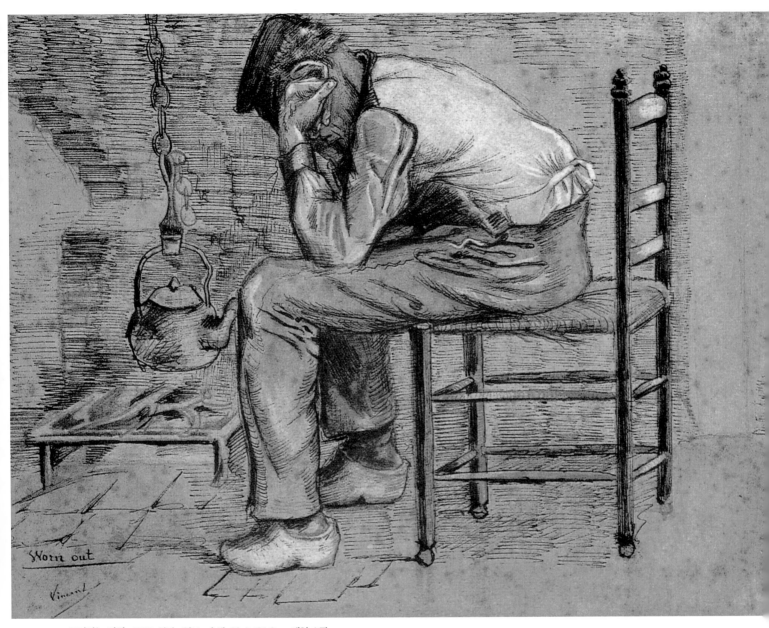

고뇌하는 사람, 1881, 연필 · 잉크 · 수채, 23.4×31.2cm, 개인 소장

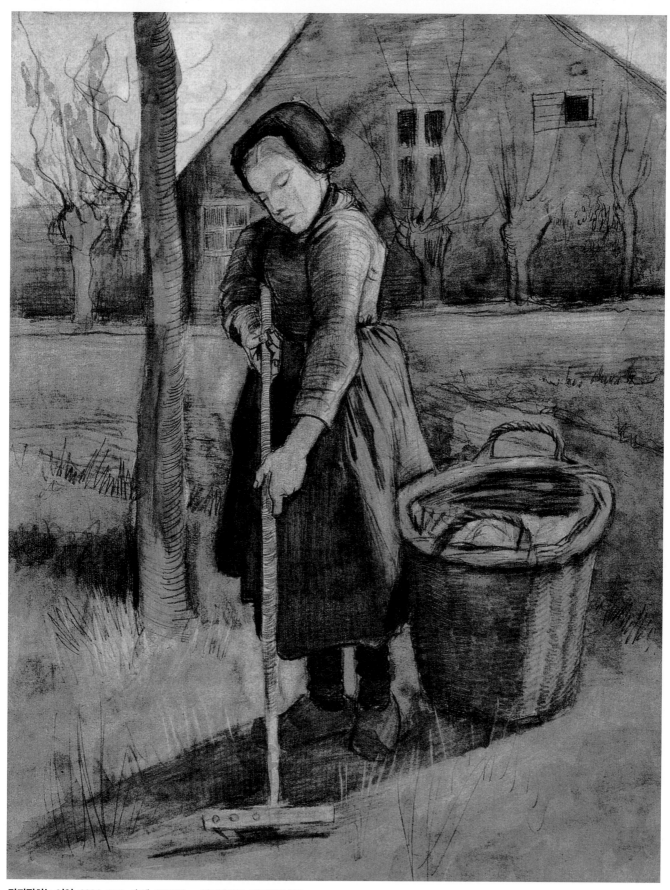

갈퀴질하는 여인, 1881, 초크 · 수채, 58×46cm, 위트레히트, 센트럴 미술관

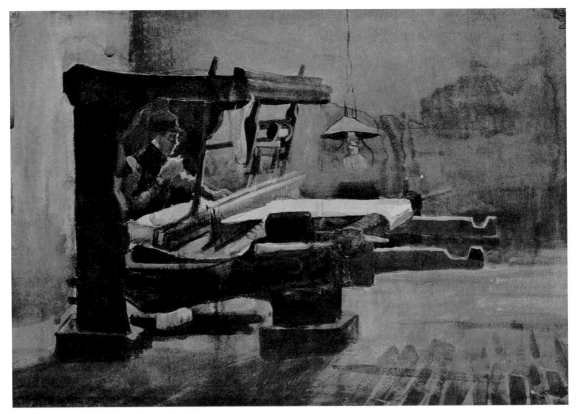

옷감 짜는 사람, 1883-1884, 수채, 32×47cm, 파리, 루브르 박물관

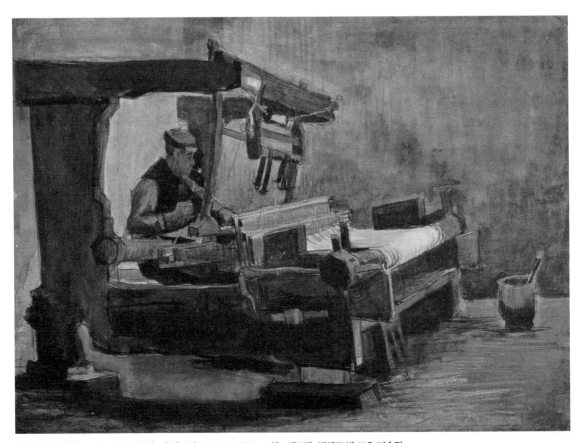

옷감 짜는 사람, 1883-1884, 연필 · 수채 · 잉크, 32.6×45.2cm, 암스테르담, 빈센트 반 고흐 미술관

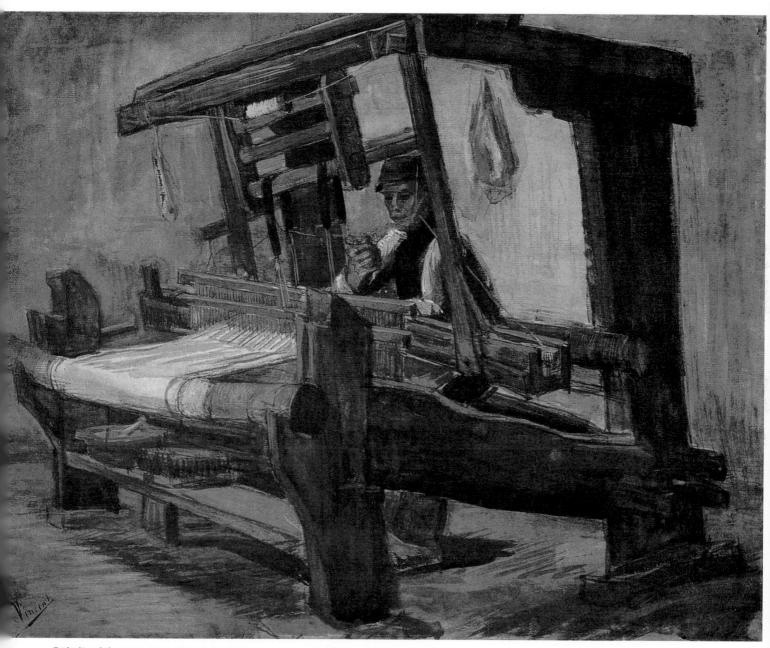

옷감 짜는 사람, 1883-1884, 연필 · 수채 · 잉크, 35.7×45.2cm, 암스테르담, 빈센트 반 고흐 미술관

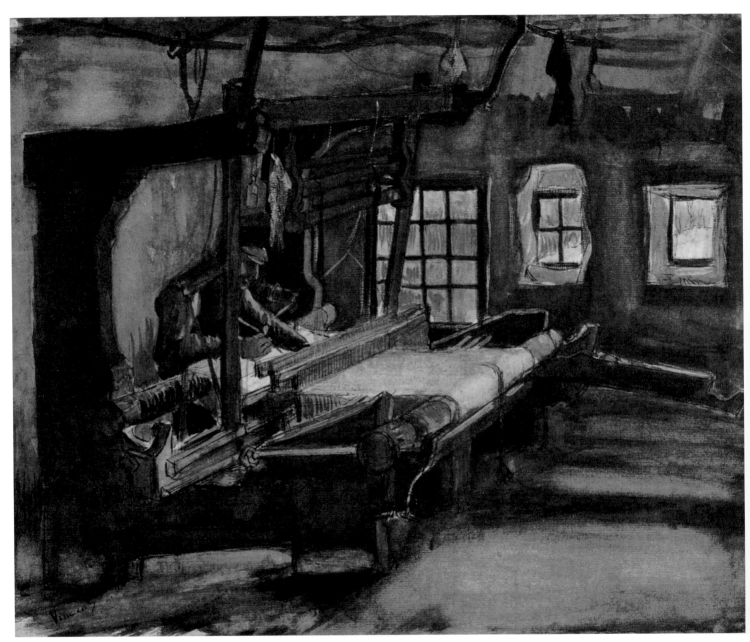

작은 창문이 있는 실내의 직조공, 1884, 연필 · 수채 · 잉크, 35.5×44.6cm, 암스테르담, 빈센트 반 고흐 미술관

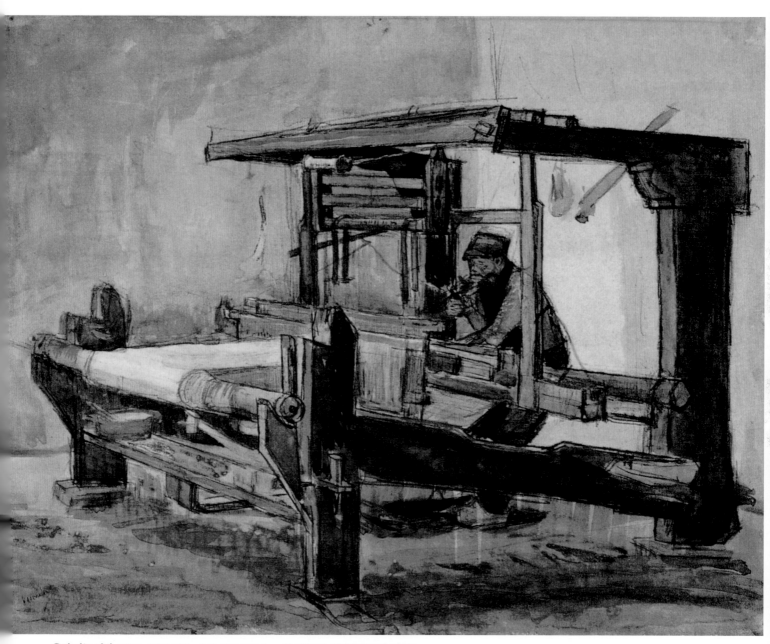

옷감 짜는 사람, 1883-1884, 연필 · 수채, 34.2×45.2cm, 암스테르담, 빈센트 반 고흐 미술관

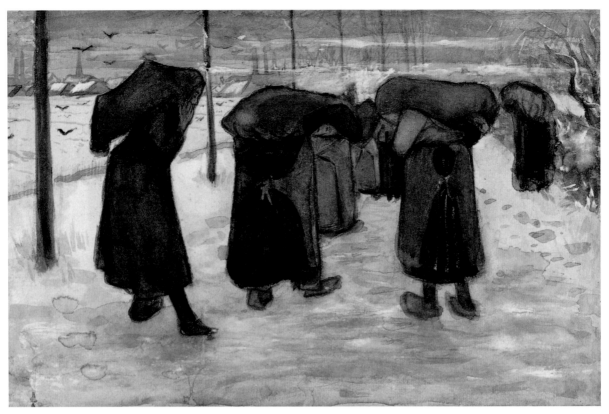

석탄 자루를 나르는 여인들, 1882, 수채, 32×50.2cm, 오테를로, 크뢸러 뮐러 국립미술관

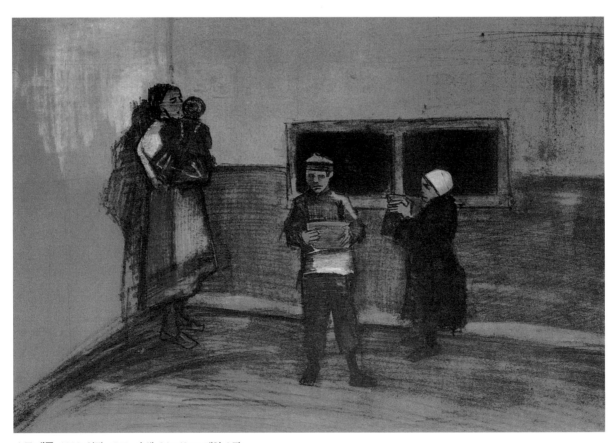

스프 배급, 1883, 연필 · 초크 · 수채, 34×49cm, 개인 소장

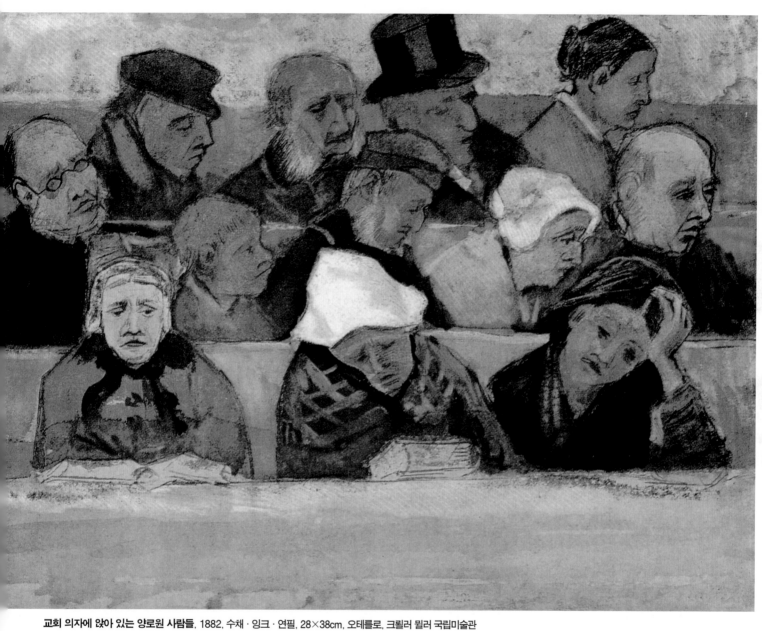

교회 의자에 앉아 있는 양로원 사람들, 1882, 수채 · 잉크 · 연필, 28×38cm, 오테를로, 크뢸러 뮐러 국립미술관

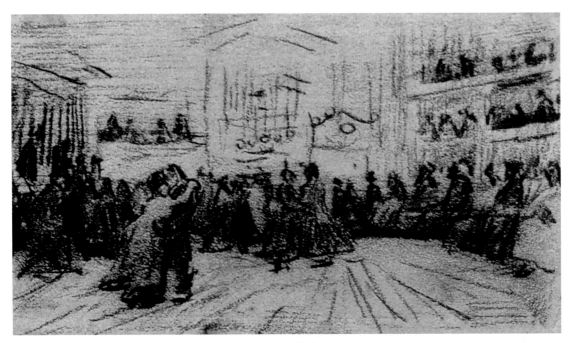

댄스 홀, 1885-1886, 초크, 9.2×16.3cm, 암스테르담, 빈센트 반 고흐 미술관

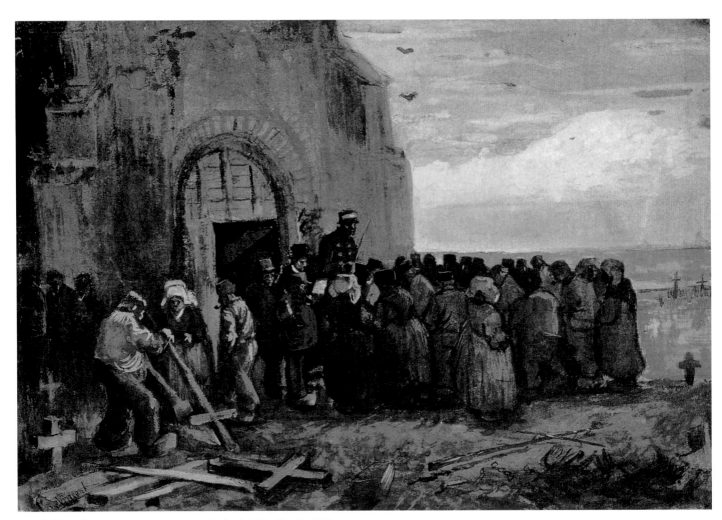

헐리는 교회, 1885, 수채, 37.9×55.3cm, 암스테르담, 빈센트 반 고흐 미술관

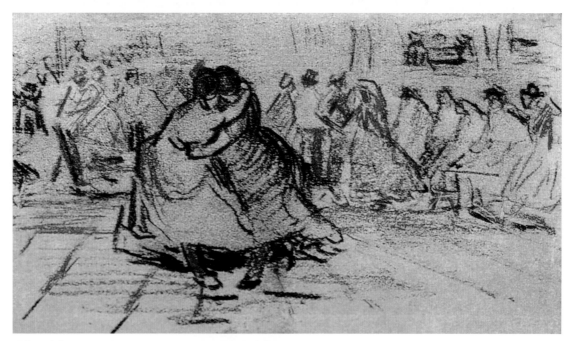

춤추는 여인, 1885-1886, 초크, 9.2×16.4cm, 암스테르담, 빈센트 반 고흐 미술관

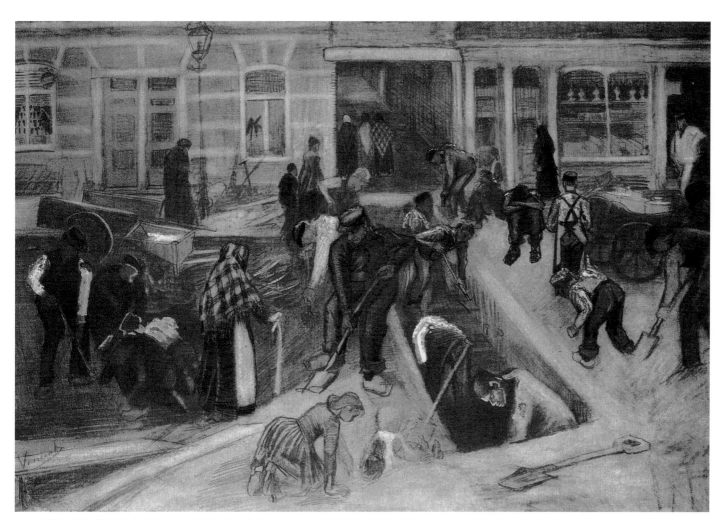

거리를 깨우는 삽질하는 사람들, 1882, 연필 · 잉크 · 수채, 43×63cm, 베를린, 국립미술관, 독일

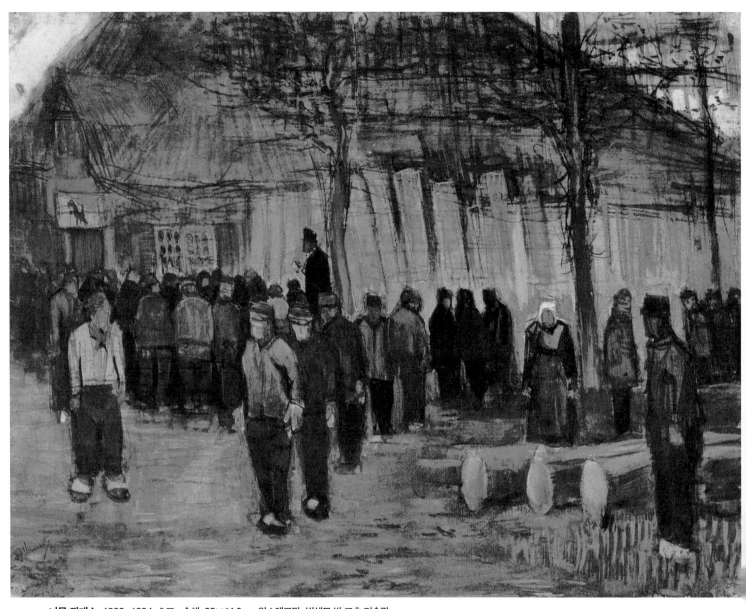

나무 판매소, 1883-1884, 초크·수채, 35×44.8cm, 암스테르담, 빈센트 반 고흐 미술관

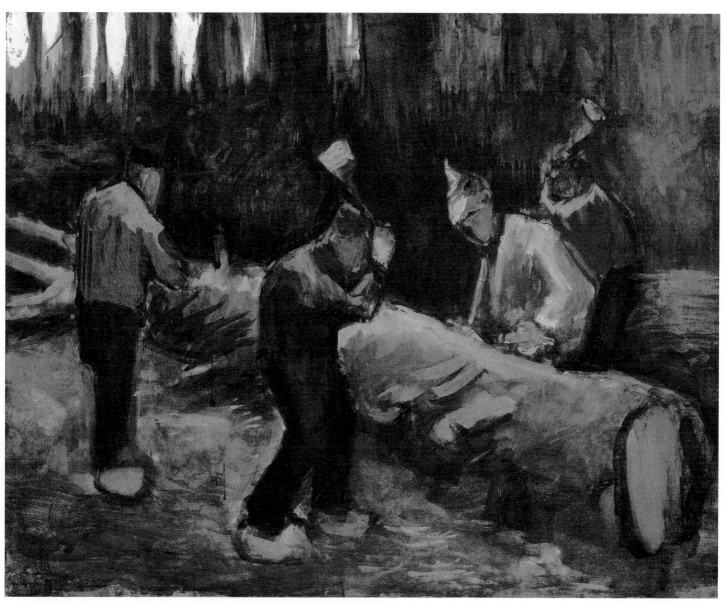

나무를 자르는 사람들, 1883-1884, 초크 · 수채, 35×45cm, 오테를로, 크뢸러 뮐러 국립미술관

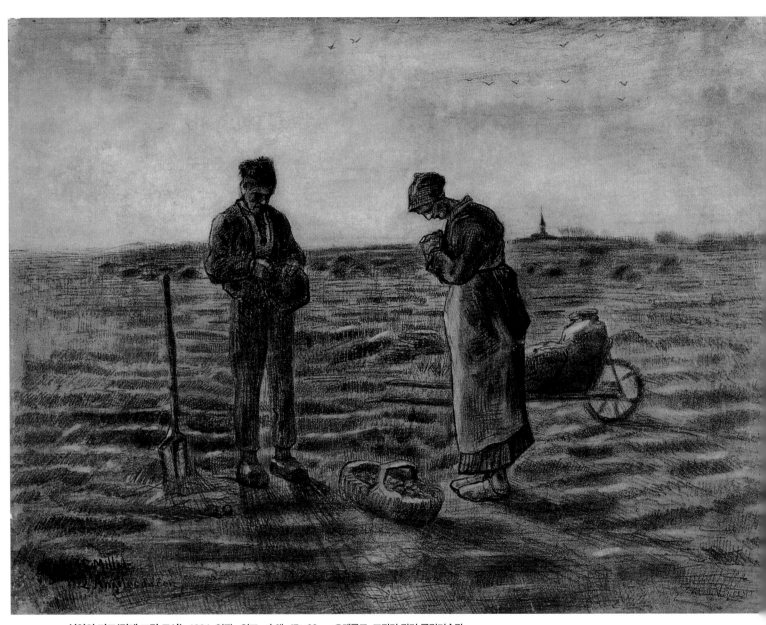

석양의 기도(밀레 그림 모사), 1881, 연필 · 잉크 · 수채, 47×62cm, 오테를로, 크뢸러 뮐러 국립미술관

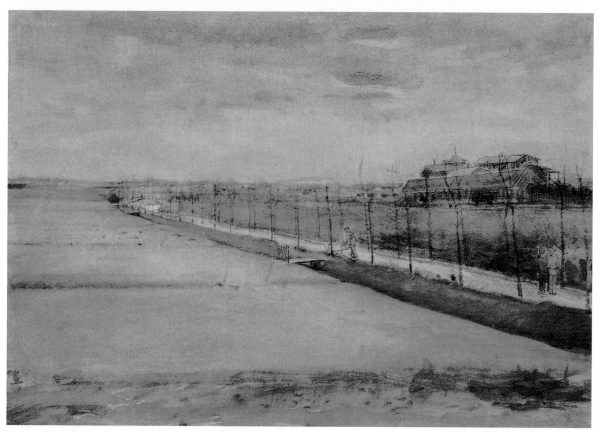

쉔크베그 풍경과 철도 조차장, 1882, 수채 · 잉크, 38×56cm, 개인 소장

드렌테 풍경, 1883, 초크 · 잉크 · 수채, 27.5×42cm, 개인 소장

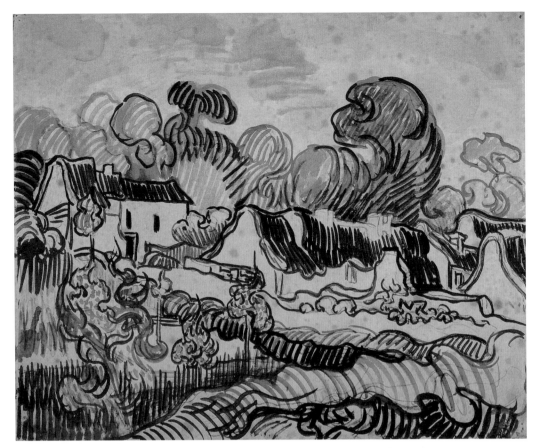

농가의 초가지붕, 1890, 연필 · 펜 · 수채 · 과슈, 45×54.5cm, 암스테르담, 빈센트 반 고흐 미술관

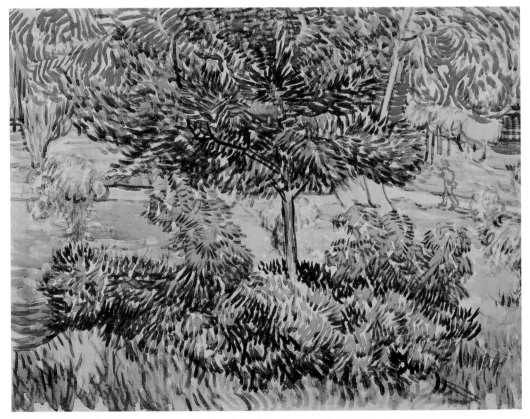

요양원 정원의 나무와 관목들, 1889, 초크 · 펜 · 잉크 · 수채 · 과슈, 47×62cm, 암스테르담, 빈센트 반 고흐 미술관

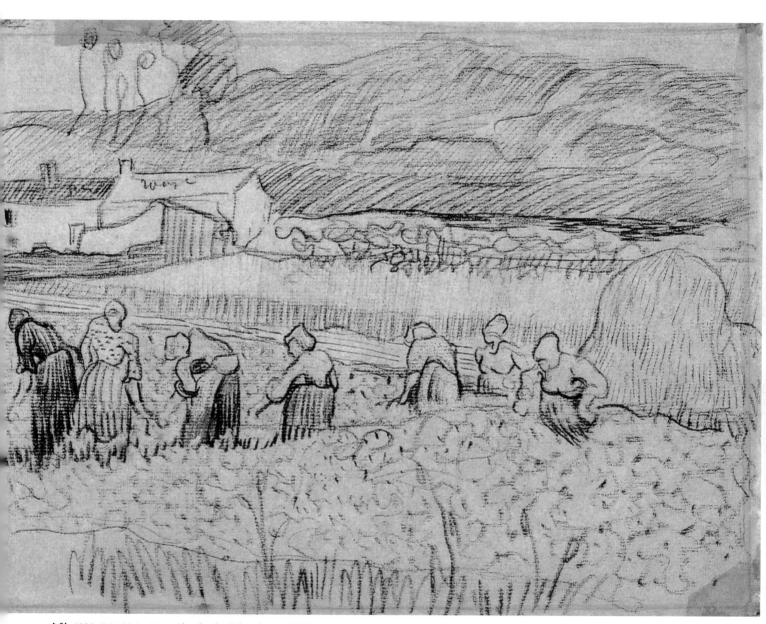

수확, 1890, 초크, 23.9×31cm, 암스테르담, 빈센트 반 고흐 미술관

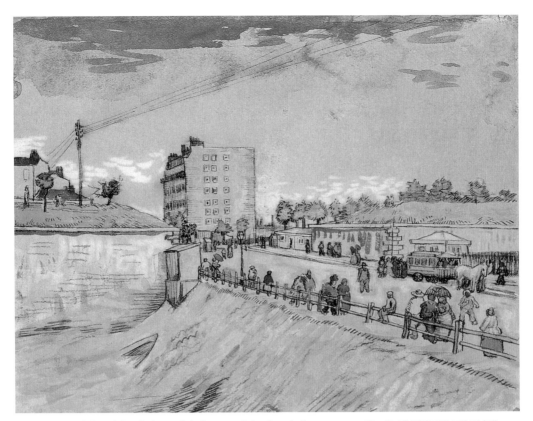

마차가 다니는 길과 보행자들이 있는 도시의 담, 1887, 연필 · 잉크 · 수채, 24×31.5cm, 암스테르담, 빈센트 반 고흐 미술관

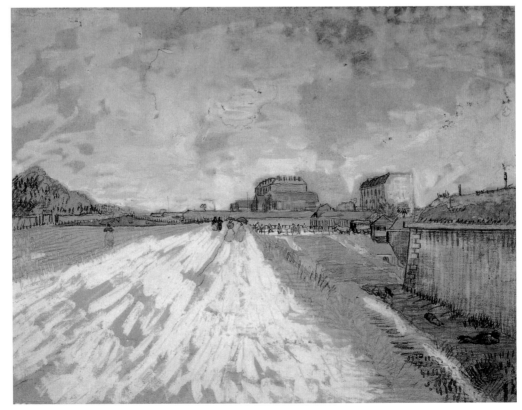

마차가 다니는 길과 보행자들이 있는 도시의 담, 1887, 연필 · 잉크 · 파스텔, 39.5×53.5cm, 암스테르담, 빈센트 반 고흐 미술관

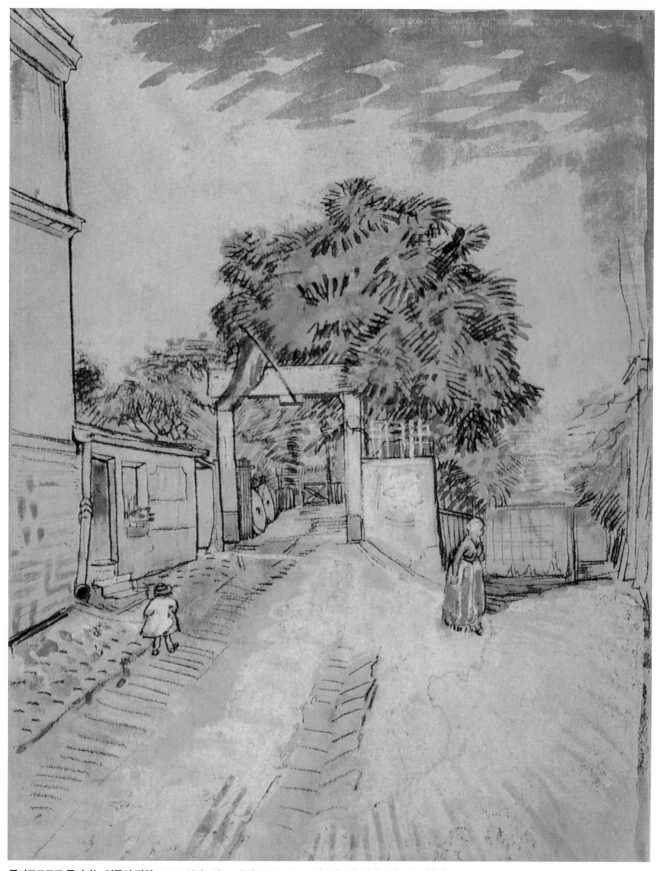

몽마르트르로 들어가는 입구의 정원, 1887, 연필 · 잉크 · 수채, 31.6×24cm, 암스테르담, 빈센트 반 고흐 미술관

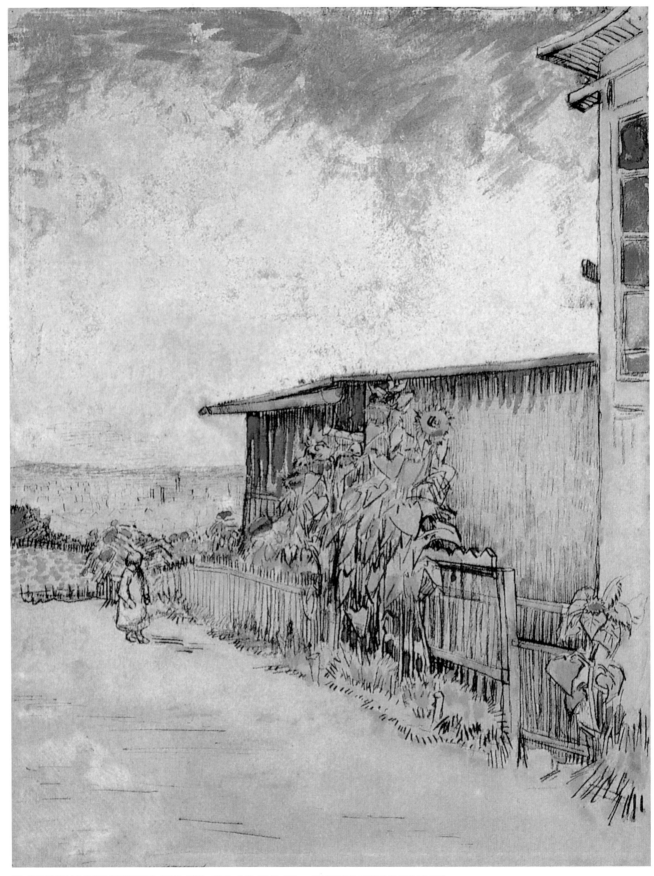

몽마르트르의 울타리와 해바라기들, 1887, 연필 · 잉크 · 수채, 30.5×24cm, 암스테르담, 빈센트 반 고흐 미술관

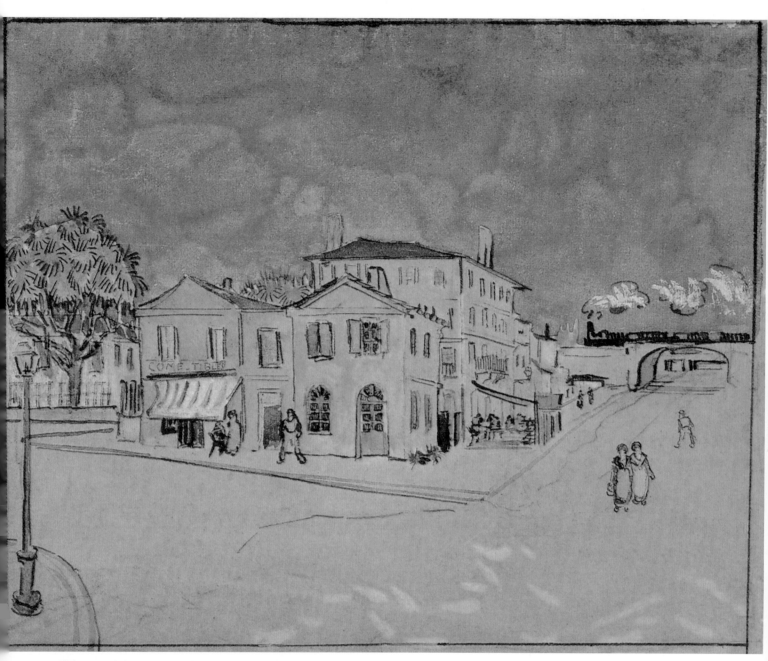

노란집, 1888, 연필·펜·잉크·수채, 25.7×32cm, 암스테르담, 빈센트 반 고흐 미술관

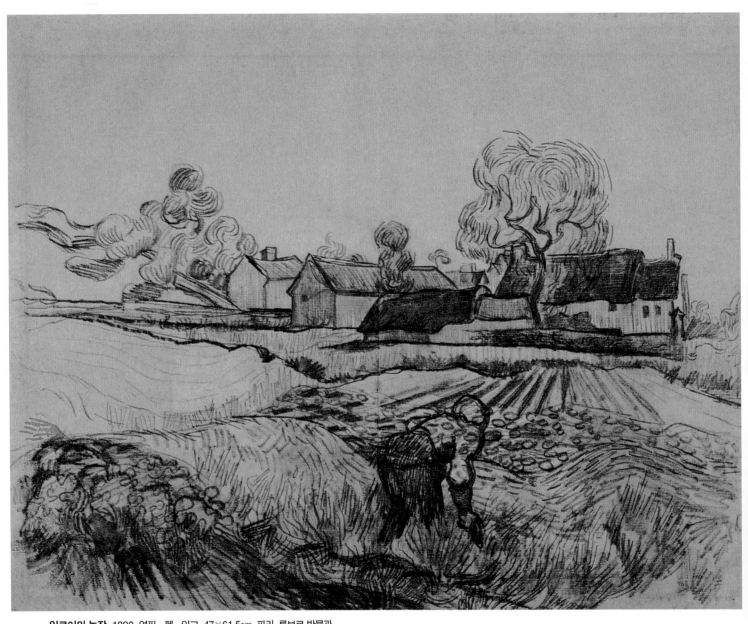

일로이의 농장, 1890, 연필 · 펜 · 잉크, 47×61.5cm, 파리, 루브르 박물관

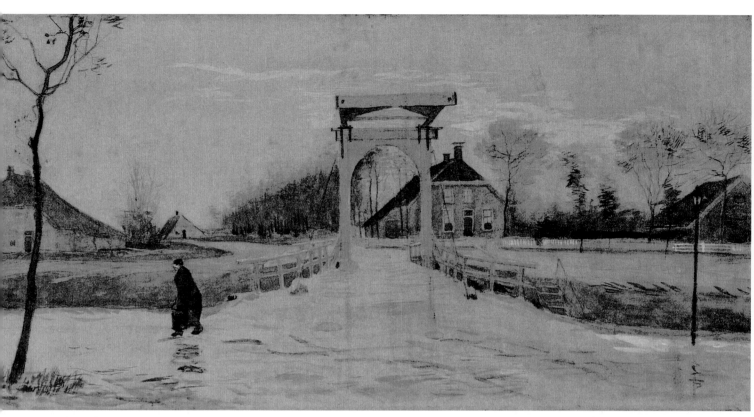

암스테르담의 새로운 개폐교, 1883, 수채, 38.5×81cm, 그로닝겐, 그로닝겐 미술관

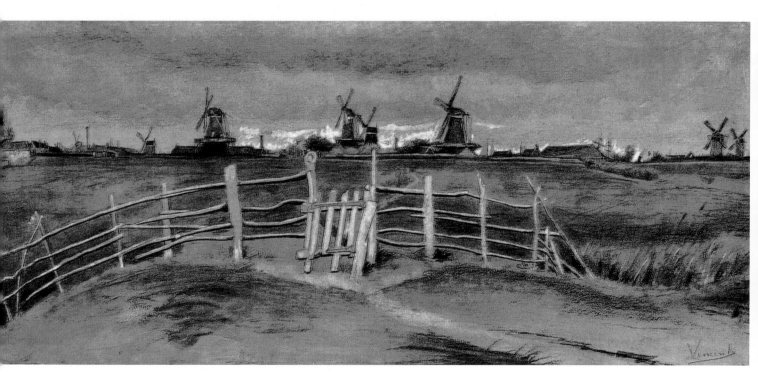

도르트레히트의 풍차들, 1881, 연필 · 초크 · 잉크, 26×60cm, 오테를로, 크뢸러 뮐러 국립미술관

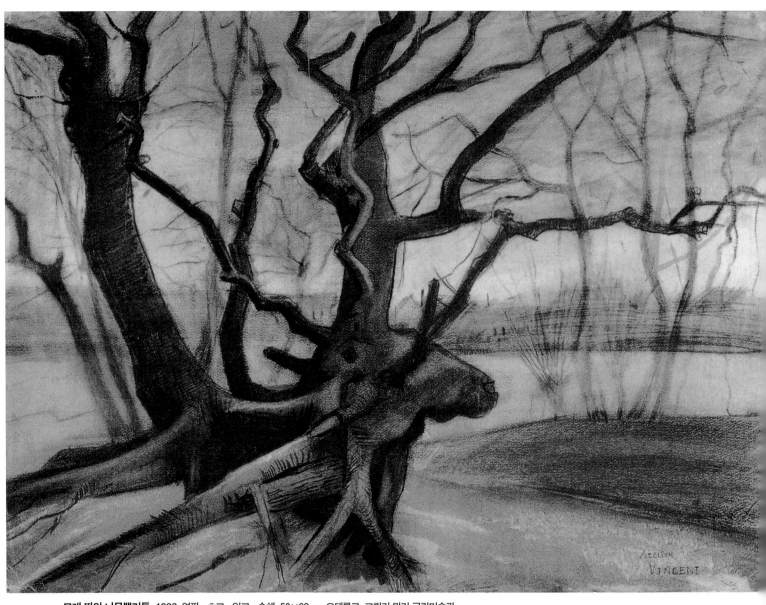

모래 땅의 나무뿌리들, 1882, 연필 · 초크 · 잉크 · 수채, 50×69cm, 오테를로, 크뢸러 뮐러 국립미술관

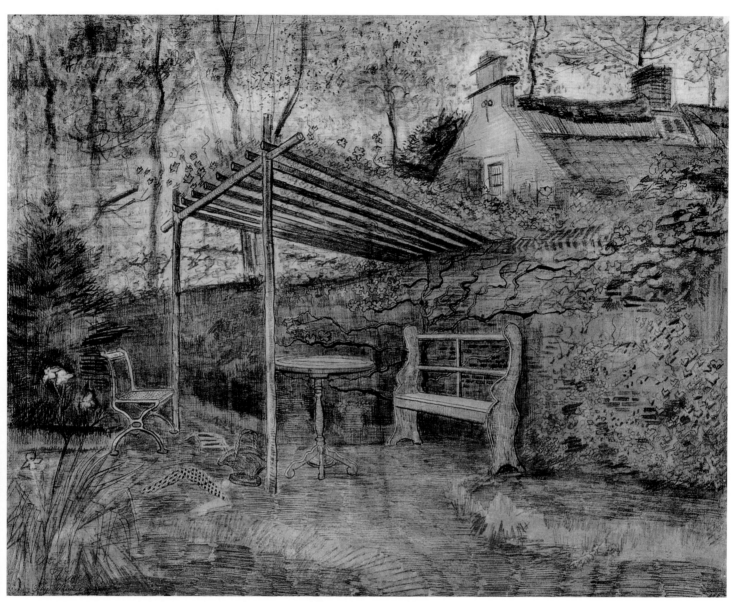

덩굴 그늘이 있는 교구 목사관의 정원, 연필 · 잉크 · 수채, 44.5×56.5cm, 오테를로, 크룈러 뮐러 국립미술관

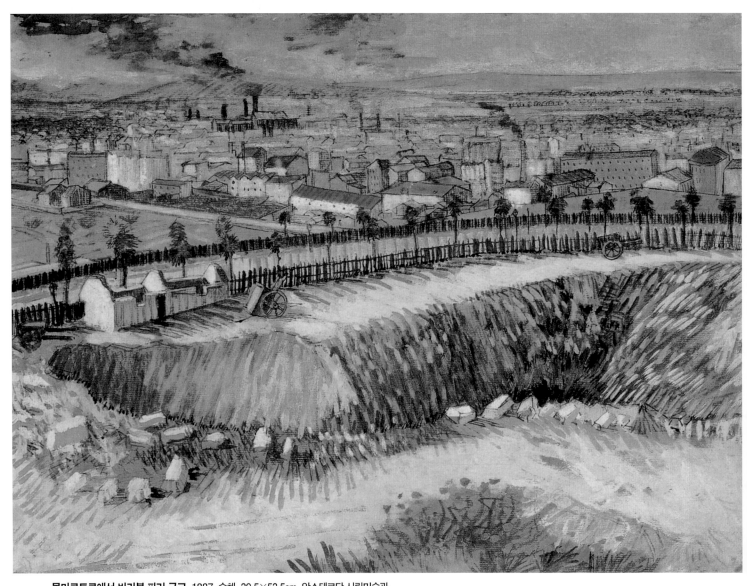

몽마르트르에서 바라본 파리 근교, 1887, 수채, 39.5×53.5cm, 암스테르담 시립미술관

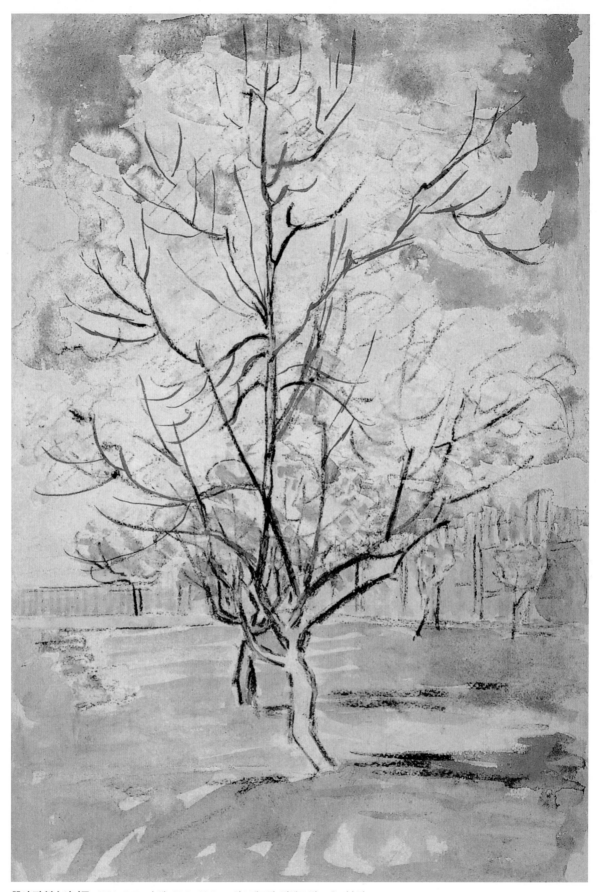

꽃이 핀 복숭아나무, 1888, 초크 · 수채, 45.4×30.6cm, 암스테르담, 빈센트 반 고흐 미술관

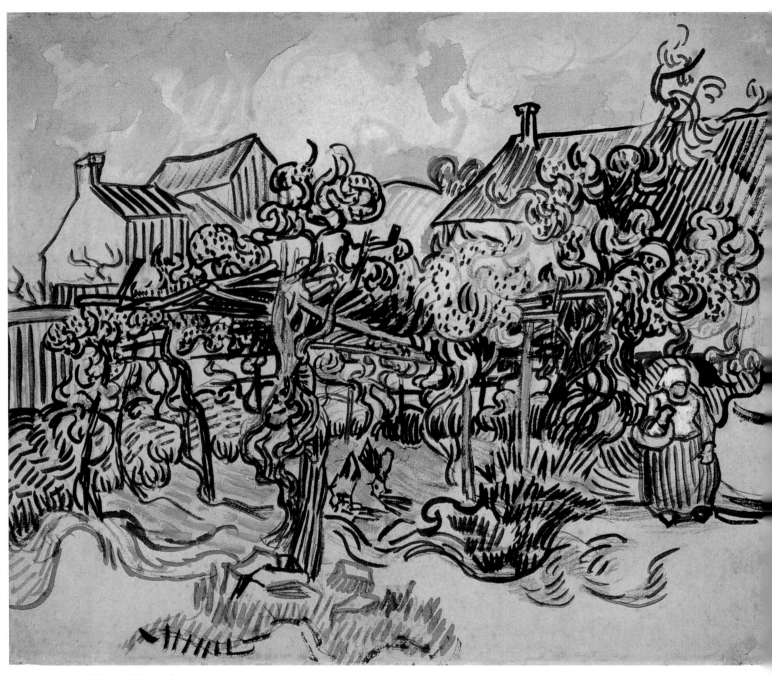

농촌 여인과 오래된 포도원, 1890, 연필 · 펜 · 수채 · 과슈, 43.5×54cm, 암스테르담, 빈센트 반 고흐 미술관

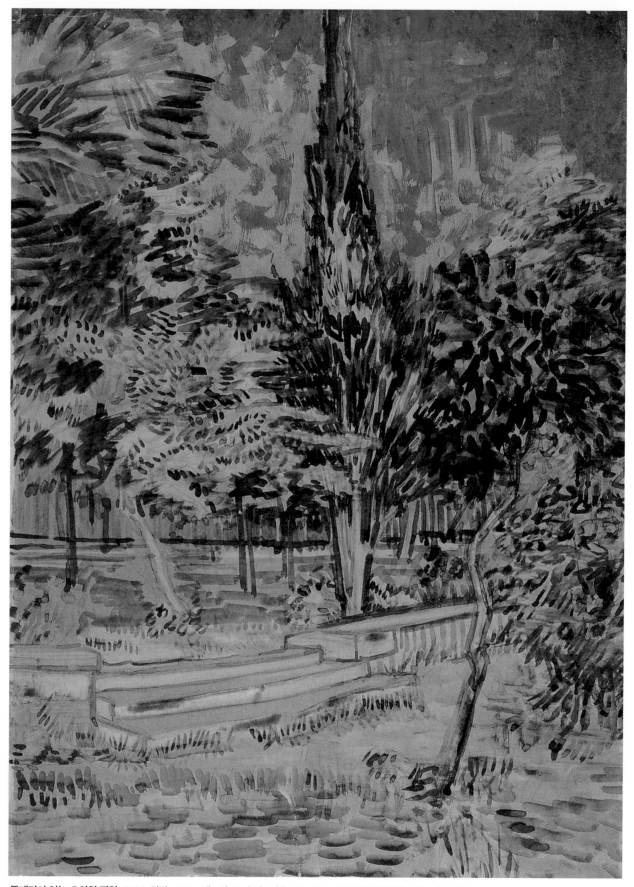

돌계단이 있는 요양원 정원, 1889, 연필 · 초크 · 펜 · 잉크 · 수채 · 과슈, 63×45cm, 암스테르담, 빈센트 반 고흐 미술관

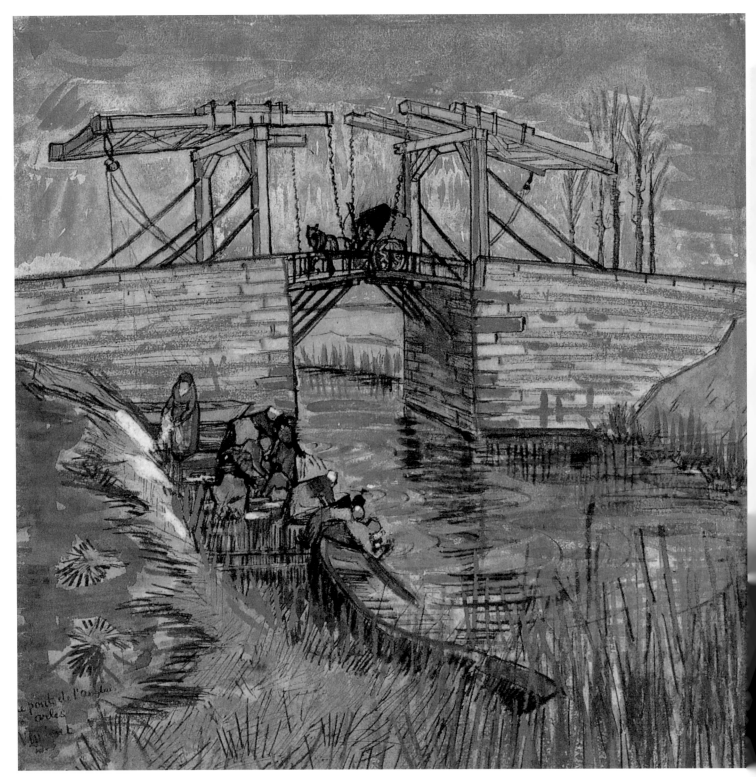

랑글루아 다리, 1888, 연필 · 펜 · 수채, 30×30cm, 개인 소장

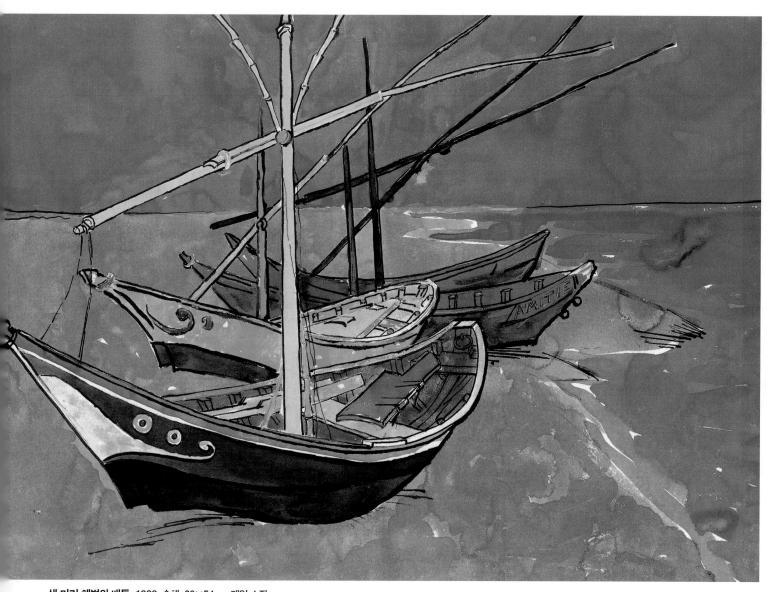

생 마리 해변의 배들, 1888, 수채, 39×54cm, 개인 소장

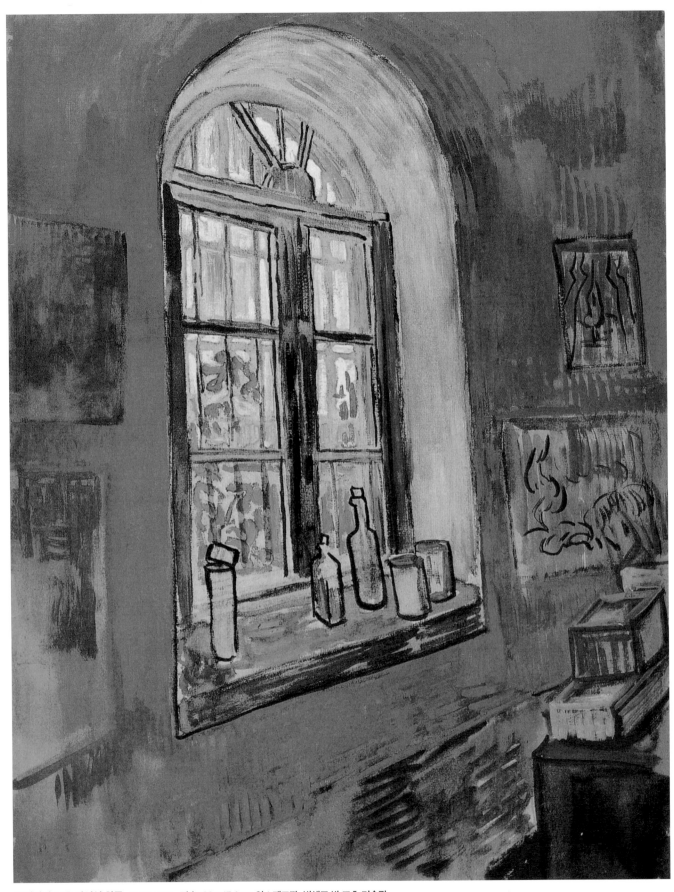

요양원의 고흐 작업실 창문, 1889, 초크·과슈, 62×47.6cm, 암스테르담, 빈센트 반 고흐 미술관

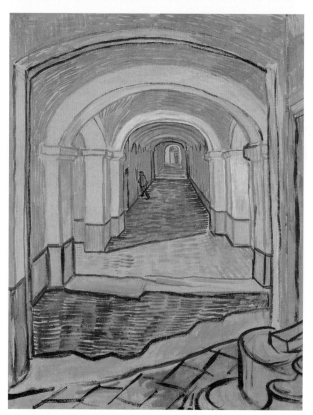

요양원의 복도, 1889, 초크 · 과슈, 65×49cm,
뉴욕 현대미술관

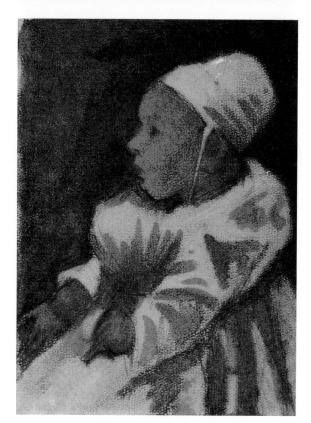

아기, 1883, 초크 · 잉크 · 수채, 33.9×26.5cm,
암스테르담, 빈센트 반 고흐 미술관

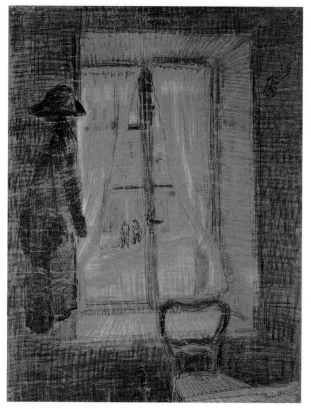

바타유 레스토랑의 창문, 1887, 잉크 · 초크, 54×40cm,
암스테르담, 빈센트 반 고흐 미술관

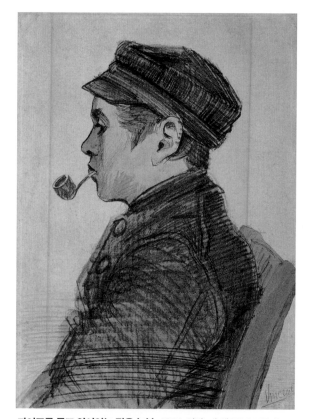

파이프를 물고 앉아있는 젊은 농부, 1885, 연필 · 수채, 39.9×28.4cm,
암스테르담, 빈센트 반 고흐 미술관

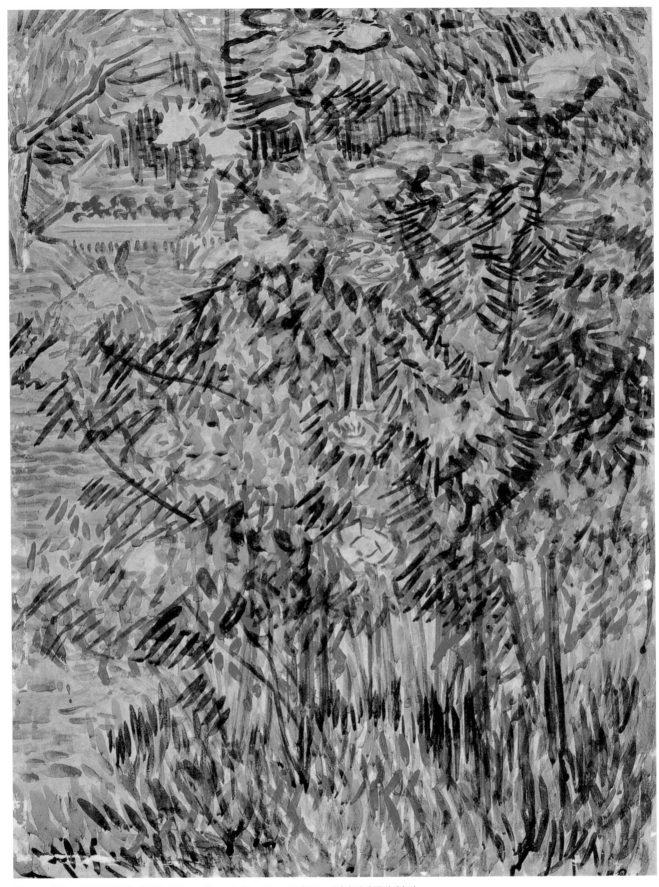

꽃이 피어있는 요양원 정원의 관목들, 1881, 수채·과슈, 62×47cm, 오테를로, 크뢸러 뮐러 국립미술관

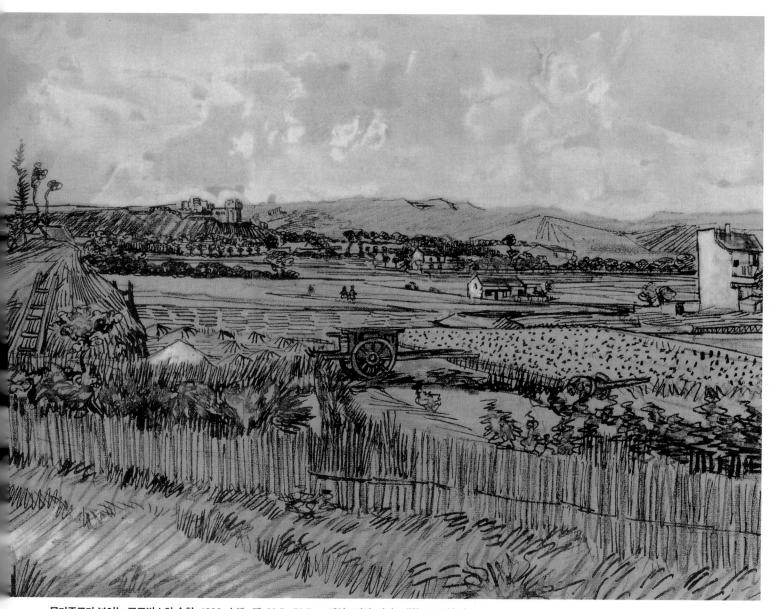

몽마주르가 보이는 프로방스의 수확, 1888, 수채 · 펜, 39.5×52.5cm, 케임브리지, 하버드대학 포그 미술관

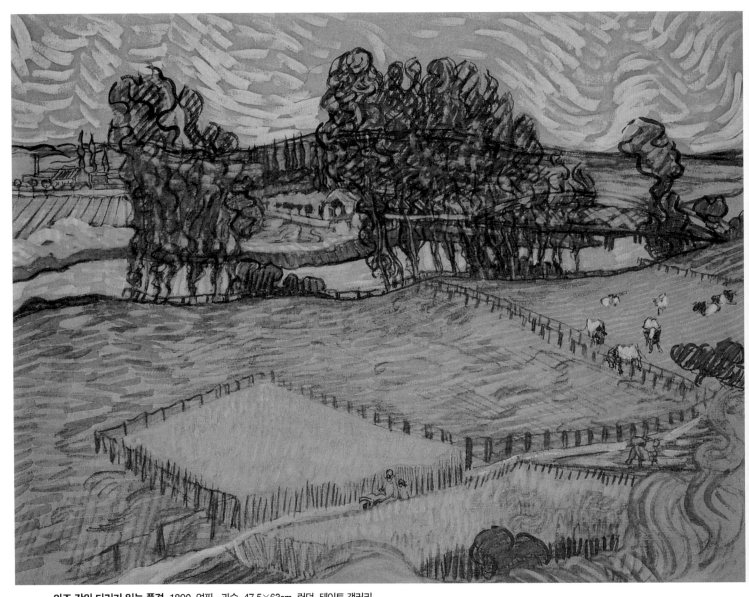

와즈 강의 다리가 있는 풍경, 1890, 연필 · 과슈, 47.5×63cm, 런던, 테이트 갤러리

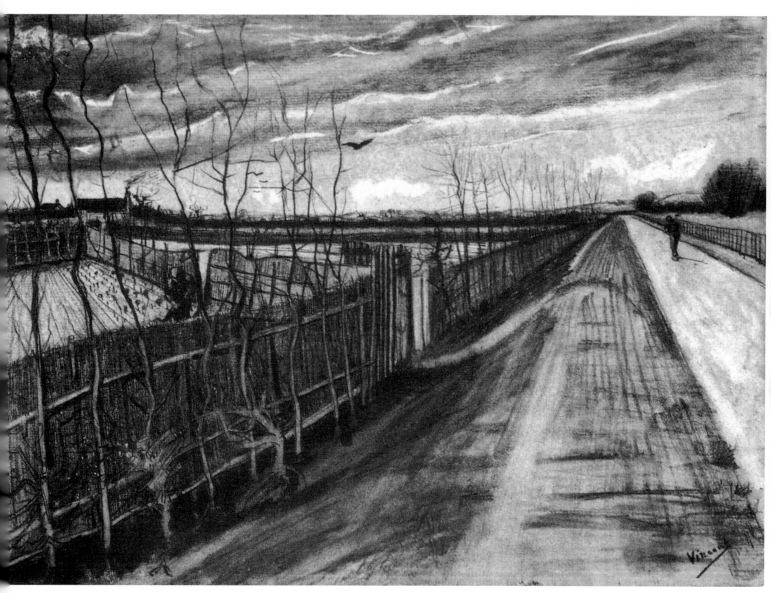

헤이그 부근 루스두이넨의 시골길, 1882, 연필·잉크·펜, 24.7×34.2cm, 암스테르담, 빈센트 반 고흐 미술관

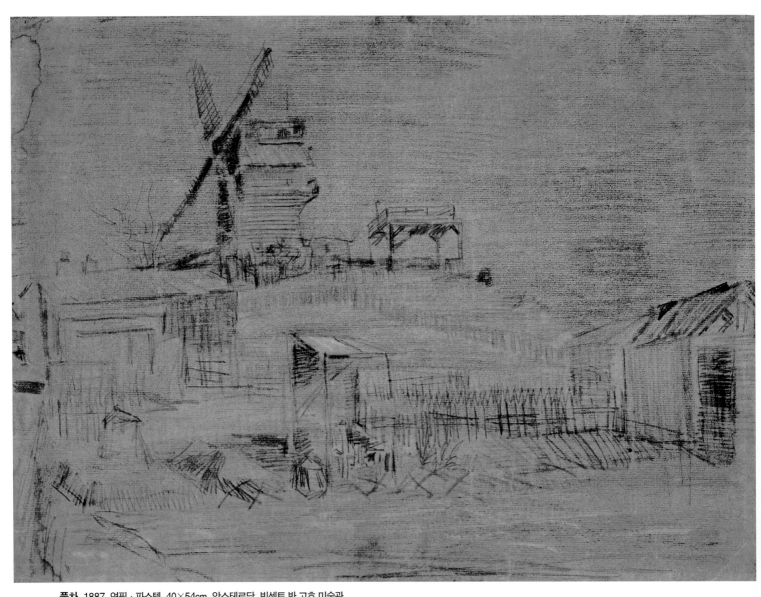

풍차, 1887, 연필 · 파스텔, 40×54cm, 암스테르담, 빈센트 반 고흐 미술관

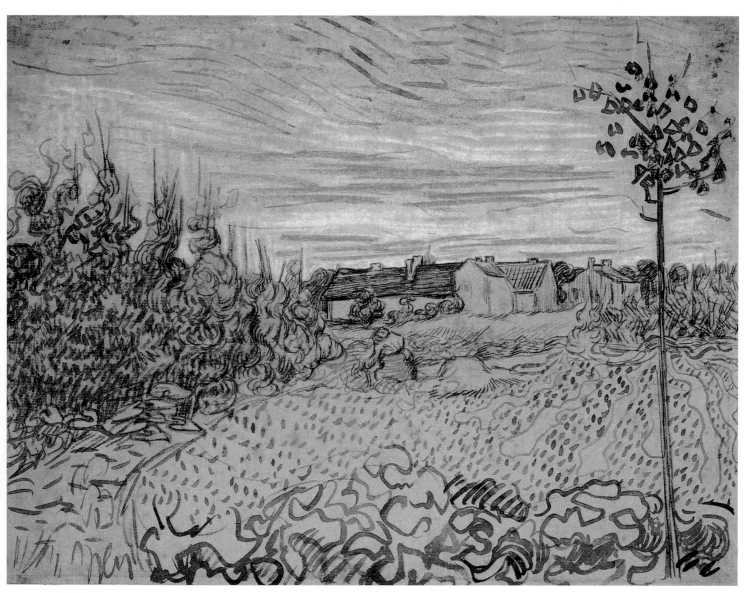

들판에 있는 농가, 1890, 초크 · 파스텔 · 펜 · 잉크, 47×62.5cm, 시카고, 아트 인스티튜트

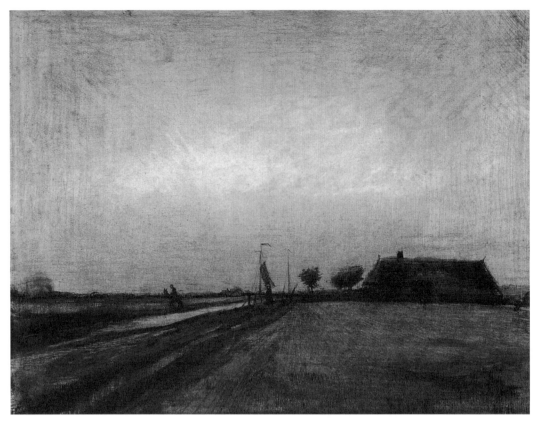

수로가 있는 풍경, 1883, 연필 · 잉크, 28×40cm, 암스테르담, 빈센트 반 고흐 미술관

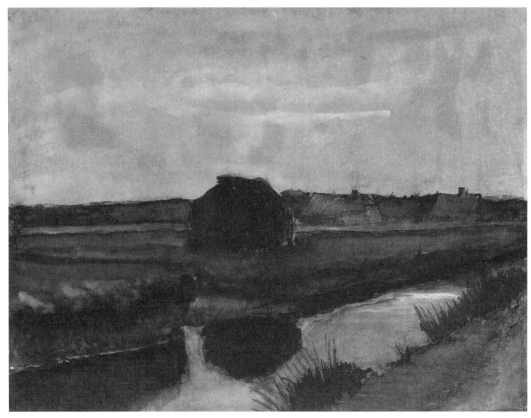

해질 무렵의 풍경, 1883, 수채, 41.6×54cm, 암스테르담, 빈센트 반 고흐 미술관

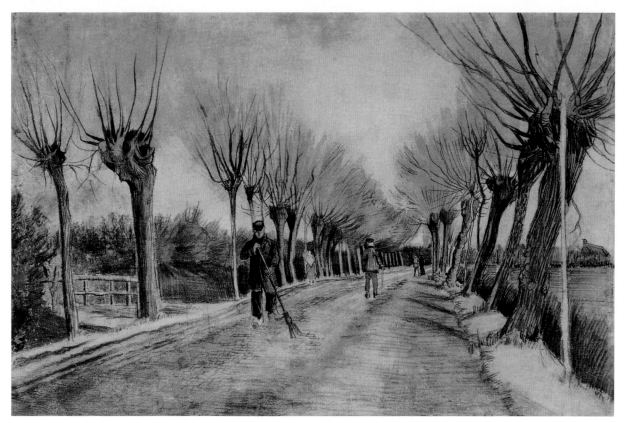

가지를 쳐낸 버드나무가 있는 길 위의 비질하는 남자, 1881, 초크·잉크·수채, 39.5×60.5cm, 뉴욕, 메트로폴리탄 미술관

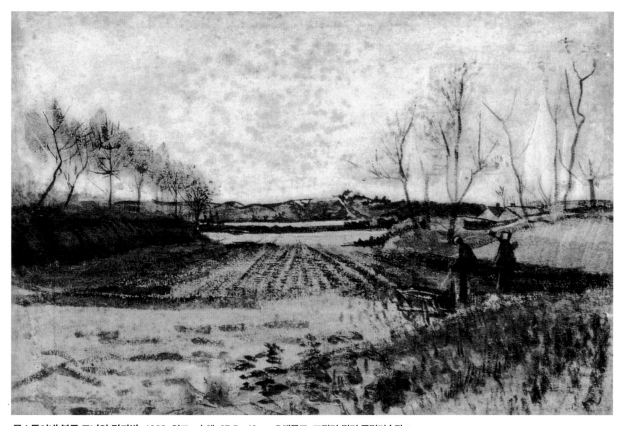

루스두이넨 부근 드니의 감자밭, 1883, 잉크·수채, 27.5×42cm, 오테를로, 크뢸러 뮐러 국립미술관

JAEWON ART BOOK 14

고흐의 수채화

감수 / 오광수 · 박서보

편집위원 / 정금희 · 조명식

1판 1쇄 인쇄 2004년 9월 15일
1판 1쇄 발행 2004년 9월 20일

발행처 / 도서출판 재원
발행인 / 박덕흠
색분해 / 으뜸 프로세스(주)
인 쇄 / 으뜸 프로세스(주)

등록번호 / 제10-428호
등록일자 / 1990년 10월 24일

서울 마포구 서교동 461-9 우편번호 121-841
전화 323-1411(代) 323-1410 팩스 323-1412
E-mail : jaewonart@yahoo.co.kr

ⓒ 2004, 도서출판 재원

ISBN 89-5575-045-5 04650
세트번호 89-5575-042-0

반 고흐 / 재원아트북 ①

폴 고갱 / 재원아트북 ②

모네 / 재원아트북 ③

클림트 / 재원아트북 ④

브뢰겔 / 재원아트북 ⑤

로트렉 / 재원아트북 ⑥

밀레 / 재원아트북 ⑦

에곤 실레 / 재원아트북 ⑧

모딜리아니 / 재원아트북 ⑨

프리다 칼로 / 재원아트북 ⑩

들라크루아 / 재원아트북 ⑪

렘브란트 / 재원아트북 ⑫